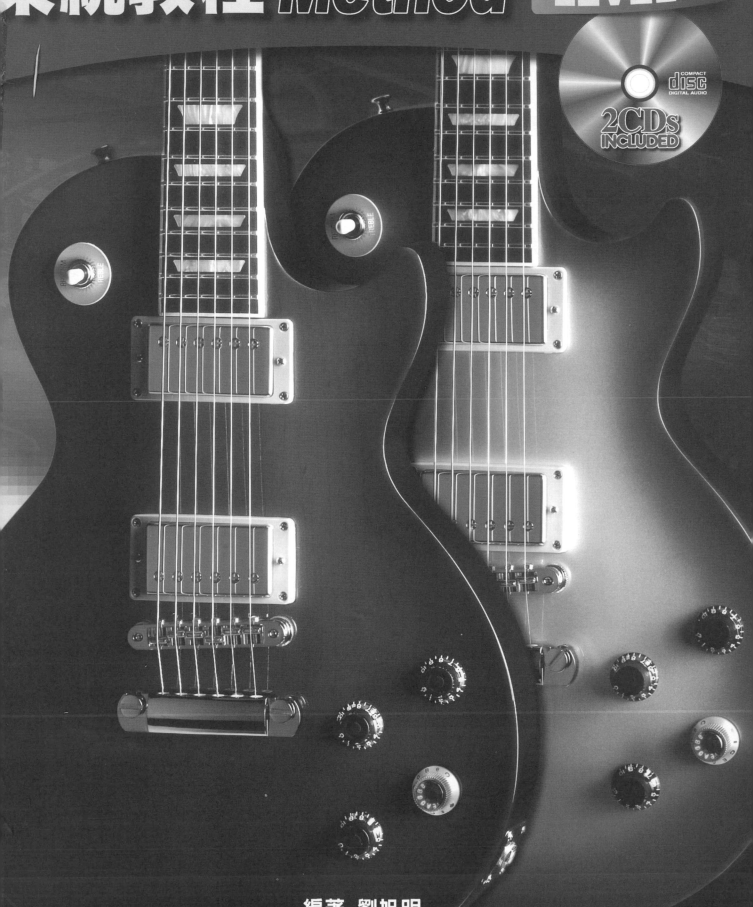

現代吉他系統教程 Modern Guitar Method **LEVEL 3**

2CDs INCLUDED

編著 劉旭明

目錄 CONTENTS

第1週課程

調式音階（Modes）

在現代的音樂裡，旋律常伴隨著和聲，也就是歌唱或獨奏的主旋律常有背景和弦（Background Chords），所以音階與和弦的結構關係常糾纏在一起，要了解調式音階如何被建立前，先要了解和弦與音階在兩方面的關係：

1、單一的和弦與單一的音階間的相互關係。

2、數個和弦與一個音階間的調性關係。

首先，我們來討論在C大調裡一個單一的Cmaj7和弦下，可以使用的旋律音符為何？當然最安全與保守的選擇是該和弦的和弦組成音（Chord Tone），這也是在單一Cmaj7和弦下使用旋律的主架構，C大調音階裡的其他音符（Color Tone）則是第二個選擇的層面。

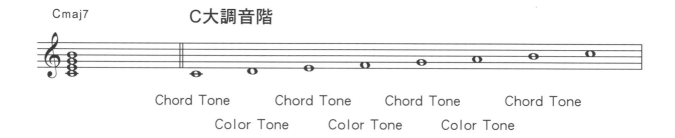

相同的道理，在C大調裡一個單一的Dm7和弦下，可以使用的旋律音符最安全與保守的選擇也是該和弦的和弦組成音（Chord Tone），這也是在單一Dm7和弦下使用旋律的主架構，C大調音階裡的其他音符（Color Tone）則是第二個選擇的層面。如此一來即排列出一個以D為主音（I）的全新的音階結構，也就是在C大調這個Key Center裡的「二級調式音階」。這個新的音階結構被賦予一個希臘名稱「Dorian」。

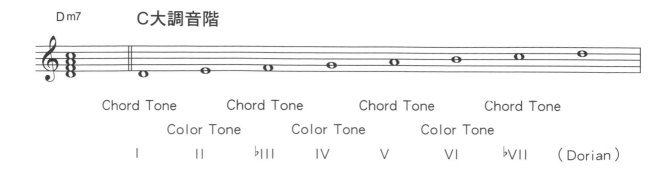

其他C大調內的順階和弦都可以依此類推，以這樣的方式（Chord Tone為主；Color Tone為輔）編排主旋律或即興演奏，即使一組和弦進行在同一個Key Center與共用一個自然音階的情況下，仍然可以表現各個和弦的特性與特色。

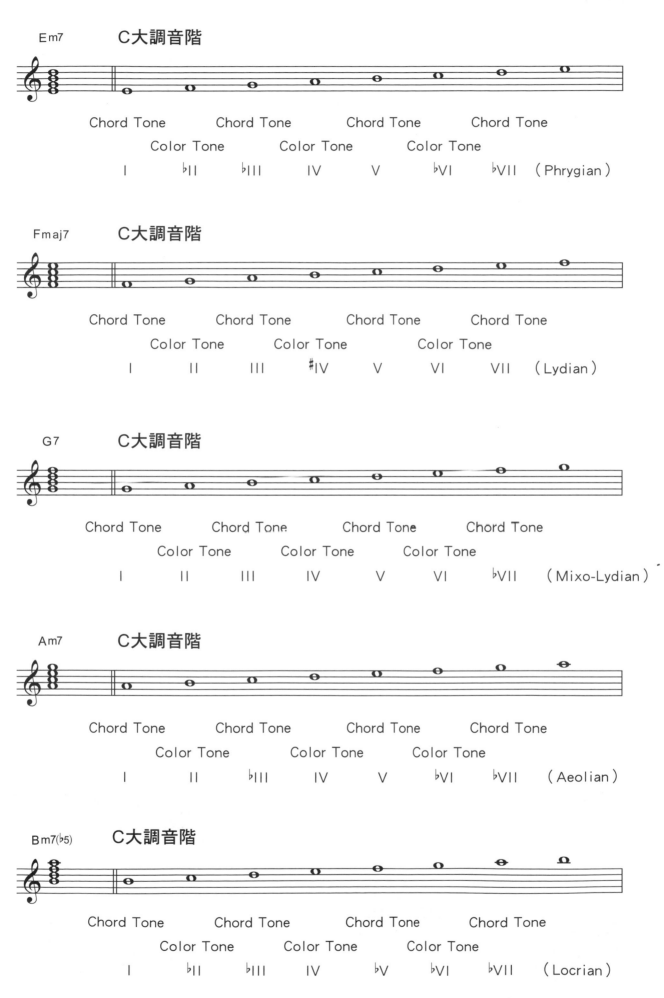

調式音階名稱與音階公式：

	1	b2	2	b3	3	4	#4/b5	5	b6	6	b7	7	1
Ionian	1		2		3	4		5		6		7	1
Dorian	1		2	♭3		4		5		6	♭7		1
Phrygian	1	♭2		♭3		4		5	♭6		♭7		1
Lydian	1		2		3		♯4	5		6		7	1
Mixo-Lydian	1		2		3	4		5		6	♭7		1
Aeolian	1		2	♭3		4		5	♭6		♭7		1
Locrian	1	♭2		♭3		4	♭5		♭6		♭7		1

調式音階名稱與音階公式：

首先依照七個調式音階的名稱，定義調式音階的級數，即所屬大調音階的級數。例如：Dorian是二級調式音階的名稱，C Dorian的C是某個大調音階的二級音，所以C Dorian是B♭大調的二級調式音階。

接著寫出該調式音階。例如：C Dorian和B♭大調音階是相同的調號（兩個降記號）。

1 練習 Practice　寫出下列調式音階

B♭　Lydian

C♯　Mixo Lydian

F　Dorian

G　Phrygian

● 調式音階的應用

大致分成三個基本的方式：

a、當作「精心設計」的Key Center旋律編排：
如一開始所解釋的（Chord Tone為主；Color Tone為輔）的方式。

b、當作不同於一般自然音階的特殊音階：
在一個單一的和弦下，使用Chord Tone相同；Color Tone不同的調式音階。例如：Cm7可以當作B♭大調的II級、A♭大調的III級、E♭大調的VI級和弦，然而對應在這些大調的調式音階分別為C Dorian、C Phrygain、C Aeolian，如果我們排除順階和弦的考慮因素，而把這三種音階視為獨立的三種不同的C小調音階，分別使用在單一的Cm7和弦的SOLO上，這些調式音階可創造出有趣的旋律效果。

　　要這樣子使用調式音階，必須捨棄每個調式音階原來在順階和弦裡的位置，而根據他們的整體大小調性質重組。所以結果如下：

Major7 聲響模式（Chord Tone為1－3－5－7，Ionian與Lydian）
Minor7聲響模式（Chord Tone為1－♭3－5－♭7，Dorian、Phrygian與Aeolian）
Dominant7聲響模式（Chord Tone為1－3－5－♭7，Mixolydian）
Minor7(♭5）聲響模式（Chord Tone為1－♭3－♭5－♭7，Locrian）

2 練習 Practice ｜ 在C音上建立每個調式音階

1、Major7聲響模式
　　Ionian：大調音階

　　Lydian：大調音階的第四音升半音

2、Minor7聲響模式
　　Aeolian：自然小調音階

Dorian：自然小調音階的第六音升半音

Phrygian：自然小調音階的第二音降半音

3、Dominant7聲響模式

Mixolydian：大調音階的第七音降半音

4、Minor7（♭5） 聲響模式

Locrian：不直接屬於小調或大調，但最接近自然小調音階的第二音與第五音降半音

c、當作變化音階的基礎材料：

藉由結合或改變這些調式音階的結構，新的組合可產生數種既有的變化音階結構。例如大調音階的第四音升半音（Lydian）結合第七音降半音（Mixolydian）產生「Lydian Dominant」音階；另外，Locrian藉由把第二音升半音而產生「Locrian #2」音階。

多利安調式音階（Dorian mode）

Dorian公式：1－2－♭3－4－5－6－♭7

Dorian順階和弦：

	Im	IIm	♭III	IV	Vm	VIdim	♭VII
5th	5	6	♭7	1	2	♭3	4
3rd	♭3	4	5	6	♭7	1	2
根音	1	2	♭3	4	5	6	♭7

自然小調順階和弦與Dorian順階和弦之比較：

自然小調	Im	IIdim	♭III	IVm	Vm	♭VI	♭VII
Dorian	Im	IIm	♭III	IV	Vm	VIdim	♭VII

♥ Dorian的使用時機

1、在任何單一Xm系列的和弦。

例如：Xm、Xm7、Xm9、Xm6等。

2、一般小調的四級和弦出現IV（7）時。

例如：A小調裡出現D7，在D7使用A Dorian。

3、一般小調的二級和弦出現IIm時。

例如：A小調裡出現Bm，在Bm使用A Dorian。

4、藍調。

例如：A Blues使用A Droian（因為Dorian＝小調五聲音階＋大六度＋大二度）。

● Dorian的指型

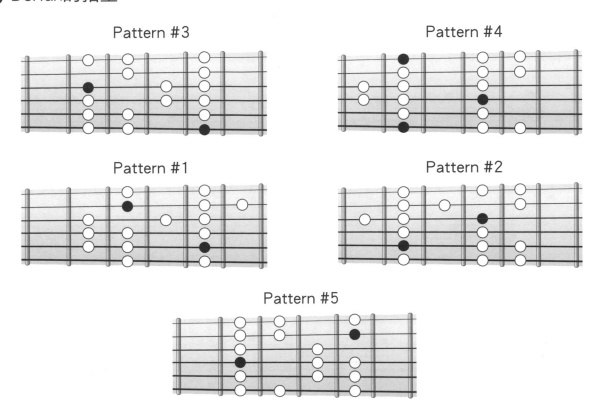

Pattern #3 Pattern #4

Pattern #1 Pattern #2

Pattern #5

● Dorian樂句

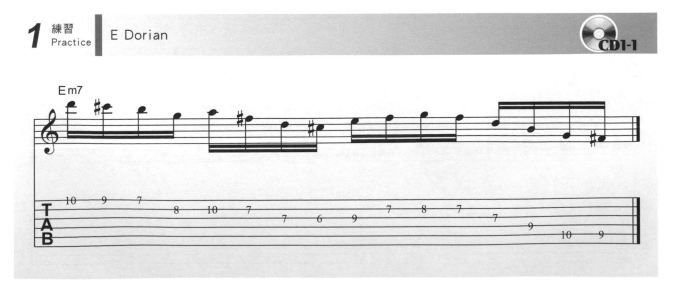

1 練習 Practice E Dorian CD1-1

Em7

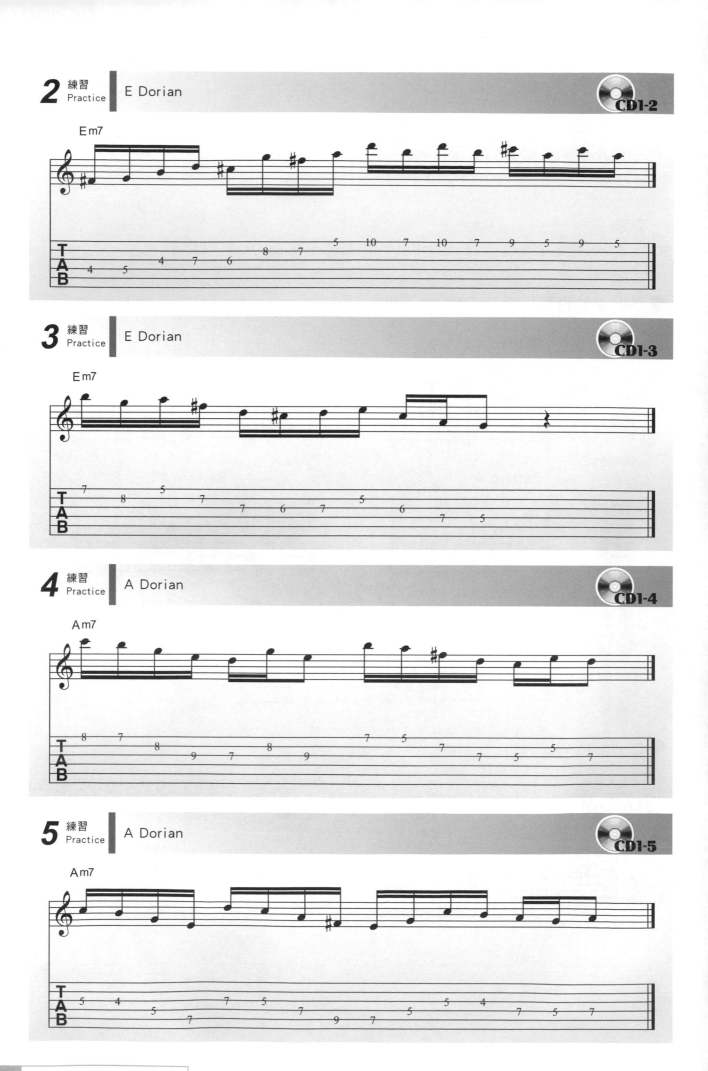

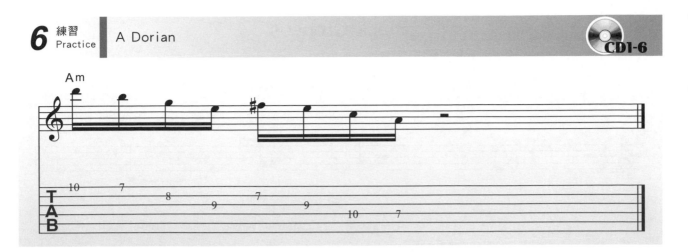

Dorian即興演奏

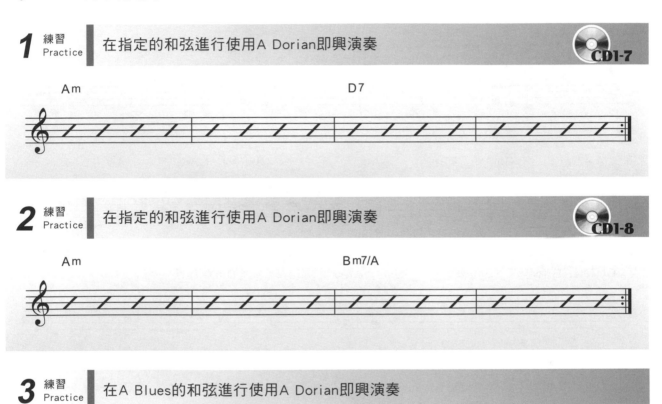

3 練習 Practice 在A Blues的和弦進行使用A Dorian即興演奏

旋律視奏

這是一首爵士名曲，由教師彈奏和弦進行，學生彈奏旋律，本曲視奏宜不斷反覆練習。用第五把位旋律視奏，教師亦可引導學生使用其他把位視奏。

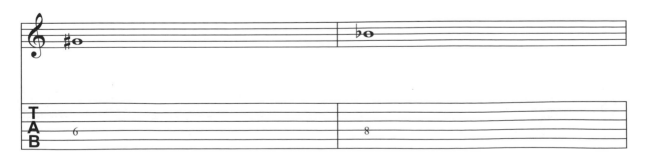

Black Orpheus

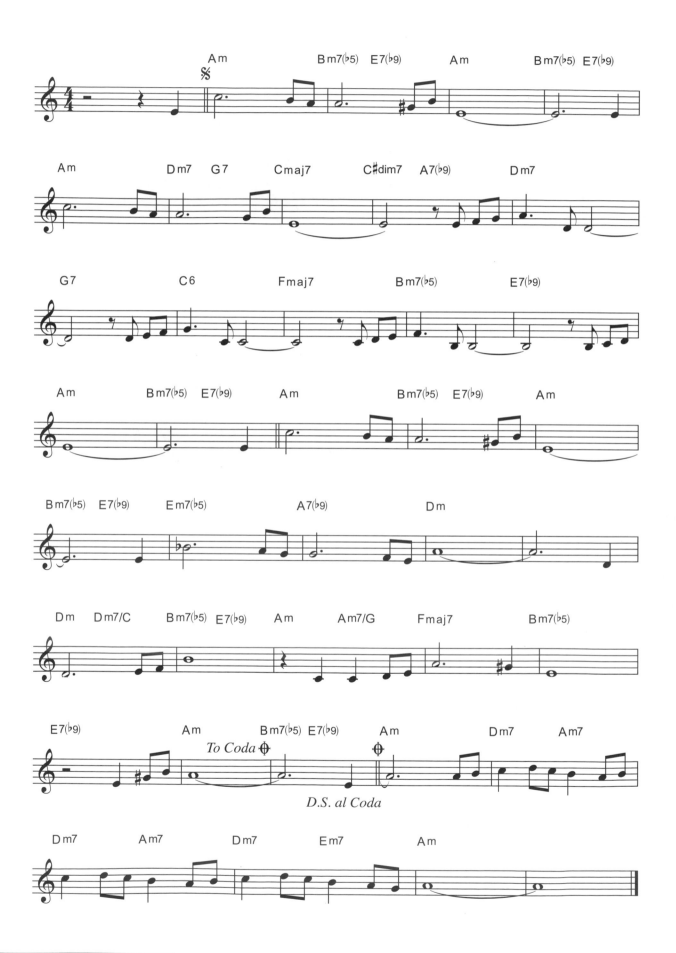

第 2 週課程

根音在第四弦的七和弦

大七和弦與小七和弦（根音在第四弦，Pattern #5）

 1 練習 Practice　按出每個第4弦根音的和弦並彈出教師指定或自行編排的節奏型態　CD1-9

Gmaj7　　　　Amaj7　　　　Gmaj7　　　　Amaj7

 2 練習 Practice　按出每個第4弦根音的和弦並彈出教師指定或自行編排的節奏型態　CD1-10

Gm7　　　　Am7　　　　Gm7　　　　Am7

 3 練習 Practice　按出每個第4弦根音的和弦並彈出教師指定或自行編排的節奏型態　CD1-11

Gmaj7　　　　Am7　　　　Bm7　　　　B♭maj7

 4 練習 Practice　按出每個第4弦根音的和弦並彈出教師指定或自行編排的節奏型態　CD1-12

Amaj7　　　　F#m7　　　　Dmaj7　　　　Bm7

● 屬七和弦與小七減五和弦（根音在第四弦，Pattern #5）

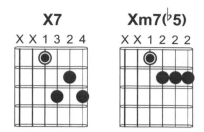

練習 1 Practice

按出每個第4弦根音的和弦並彈出教師指定或自行編排的節奏型態

CD1-13

| A7 | G7 | A7 | B7 |

練習 2 Practice

按出每個第4弦根音的和弦並彈出教師指定或自行編排的節奏型態

CD1-14

| Fm7(♭5) | C7 | Gm7(♭5) | F#7 |

練習 3 Practice

按出每個第4弦根音的和弦並彈出教師指定或自行編排的節奏型態

CD1-15

| Am7(♭5) | G#7 | Fm7 | Fmaj7 |

練習 4 Practice

按出每個第4弦根音的和弦並彈出教師指定或自行編排的節奏型態

CD1-16

| Bmaj7 | A#m7(♭5) | G#m7 | F#7 |

● 複習

大七和弦（Xmaj7）

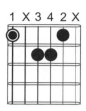 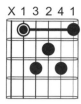 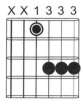

屬七和弦（X7）

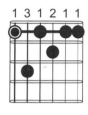 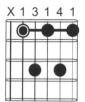 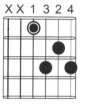

小七和弦（Xm7）

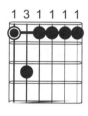 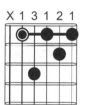 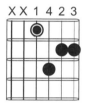

小七減五和弦（Xm7(♭5)）

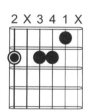 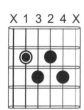 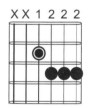

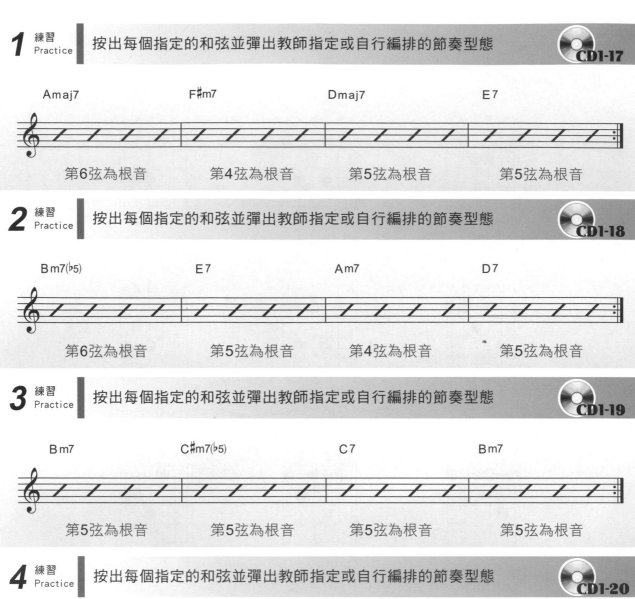

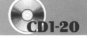

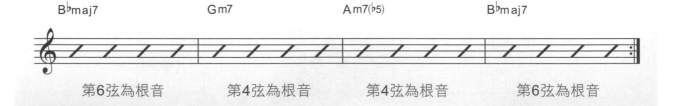

各種小調和聲

在傳統樂理的討論裡，小調音階和其關係大調音階有著相同的組成因子，所以許多應用的方式皆可由其關係大調音階推論而得，但在現今的音樂中，小調音階與和聲的運用已經不完全如傳統觀念所期望，在這裡我們將討論數種重要的狀況。

1、導音（Leading Tone）與V7和弦

第一個我們要注意的是典型小調音樂和聲的V級和弦，許多V級和弦是大三和弦（Major Triad）或屬七和弦（Dominant 7th）而並非以自然小調音階推得的小三（Minor Triad）或小七和弦（Minor 7th），原因來自於大小調音階的結構如何影響聽者的感覺。我們來複習小調音階的結構。

1 練習 Practice　寫出C自然小調音階並且建立順階三和弦（Diatonic Triads）於音階的第I、IV、V級。

　　這三個和弦都是小三和弦，而這三個主要的和弦的屬性也是定義小調特質的重要因素，就如同大調順階和弦的第I、IV、V級都是大三和弦。

　　從一個傳統編曲者的角度來看，小調音階的瑕疵在於第七音與第八音間的全音，失去了引導旋律回到主音的作用，幾個世紀以前的編曲家藉由改裝小調音階來解決這個問題，即把小調音階的第七音升半音，如此一來就可以縮小小調音階與主音的隔閡，而這個被改變的音成為導音（Leading Tone）。

2 練習 Practice　寫下具有導音的C小調音階，並且於第一、第四、第五級音建立三和弦。

　　我們可以發現小調順階和弦的五級（V）和弦由原來的小三和弦（Minor Triad）轉變成大三和弦（Major Triad）。在大調裡，V-I的和弦進行的強度來自於V級和弦中導音的拉力，而現在相同的強度也出現在小調裡。

　　若在練習2中的五級和弦中加入七度音，這時就產生了一個屬七和弦，再一次地，V7和聲解決回Im的強度大於Vm7回Im。也就因為這個加入導音的小調音階造成了這些和聲上的改變，所以這個變形的小調音階稱為「和聲小調音階」（Harmonic Minor Scale）。

　　在多年的音樂進化過程中，小調旋律的導音與和聲的V7和弦並不是一定要同時存在的，例如在藍調或許多其他音樂風格裡，V7和弦包含導音，但在這和弦下使用的音符卻是原來的小七度音。

2、VIIdim7和弦

　　把小調音階的第七度音升高半音造成的和聲影響還有另外幾種。

3 練習 Practice　寫出C和聲小調音階，並建立其順階七和弦於音階的第七級音上。

這時產生出一個「減七和弦」（Diminished 7 Chord），和Bm7（♭5）相同包含一個減三和弦（Diminished Triad），但Bm7（♭5）的七度音是小七度（♭7）；Bdim7的七度音是減七度（♭♭7）。

和V7和弦一樣，VIIdim7包含了導音與強烈的導向主和弦的拉力，在傳統古典和聲中，VIIdim7幾乎只用於小調的第七級和弦，在現代的流行音樂中，它常被用於♭VII或♭VII7和弦之後。

範例：減七和弦（The Diminished 7 Chord）

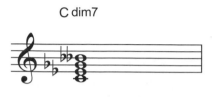

公式：$1-{}^{\flat}3-{}^{\flat}5-{}^{\flat\flat}7$

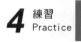 **4** 練習 Practice 寫出下列減七和弦，並在需要的時候使用雙降記號（Double Flat Sign）

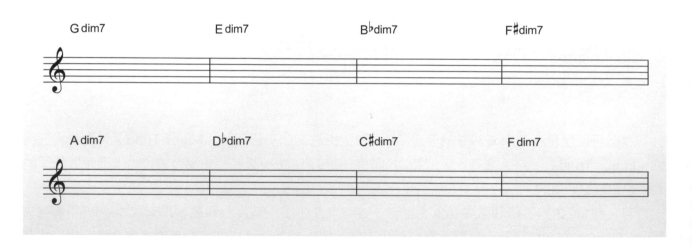

◆ 3、小/大七和弦（Minor/Major7 Chord）

在小調裡使用導音產生的和弦還有一個很特別，即是小/大七和弦（Minor/Major7 Chord）。

範例：小/大七和弦（Minor/Major7 Chord）

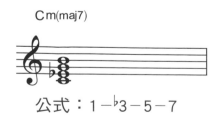

公式：$1-{}^{\flat}3-5-7$

雖然這個和弦來自於和聲小調音階的一級和弦，但這個和弦本質太不和諧以致於不適合當作主和弦，這個和弦常被用來當作經過和弦。

範例：典型小/大七和弦（Minor/Major7 Chord）的使用時機之和弦進行。

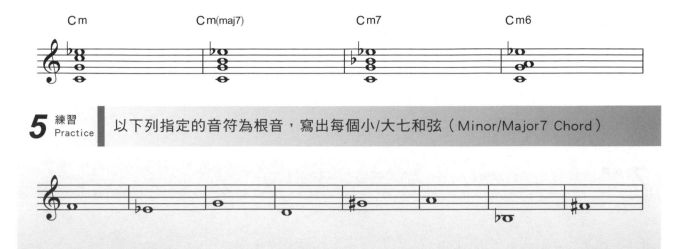

5 練習 Practice　以下列指定的音符為根音，寫出每個小/大七和弦（Minor/Major7 Chord）

4、小調調性（Minor Key Centers）

　　一般小調音樂的Key Center的定義方法在之前的章節說明過，然而小調音階導音的使用造成的和聲變化則使得Key Center的定義更為簡單。

6 練習 Practice　分析下列和弦進行並找出Key Center

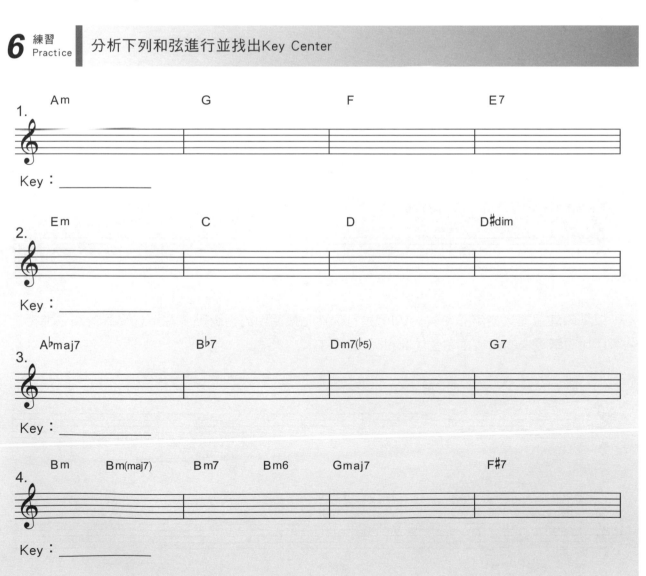

🎸 5、結合大調與小調Key Center

大調與小調Key Center並存於同一段音樂中是很常見的，而V7-I這樣的和弦進行通常是最好的判斷點，但有時候和弦們可以同時符合多種不同的公式狀態，哪一個才是正確的選擇可能因個人的主觀意識而有所不同，不過許多時候耳朵可以判斷最合理的答案，舉例來說，Minor7（♭5）和弦同時屬於大調的VII級和弦與小調的II級和弦，對眼睛來說是困惑的，但對耳朵來說卻是幾乎可以聽得出它是屬於大調或小調。

7 練習 Practice　　寫出每段的Key Center並定義每個和弦的級數

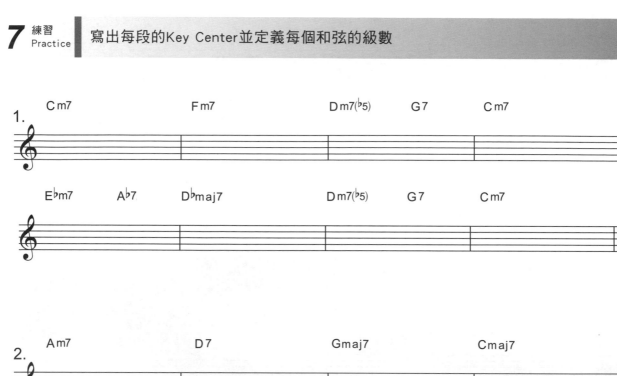

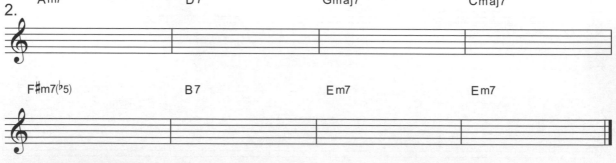

以下的練習裡只使用三和弦，V-I的進行仍然是最明顯的判斷點，在這樣形式的和弦進行，耳朵可以比眼睛更快的知道主和弦（Tonic）的所在。

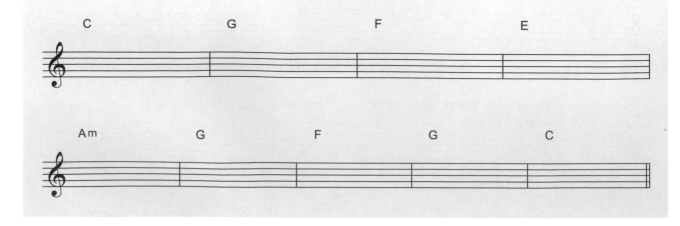

小七和弦琶音（Minor 7ᵗʰ Arpeggios）

琶音即是將和弦組成音以音群或音階的方式在指板上呈現，熟練四種七和弦琶音（Xmaj7、X7、Xm7、Xm7（♭5））的指法與在吉他指板上的圖像，將有助於調式音階即興、掃弦奏法、爵士即興、順階琶音代換等之後會討論到的課題的彈奏。

小七和弦琶音的組成公式：1－♭3－5－♭7
黑色實心圓點為根音（1度音）

Pattern #1

Pattern #2

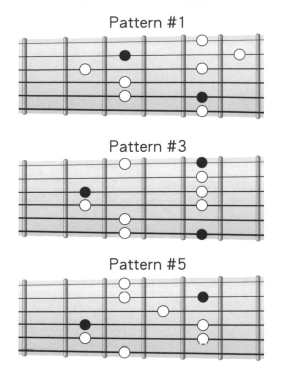

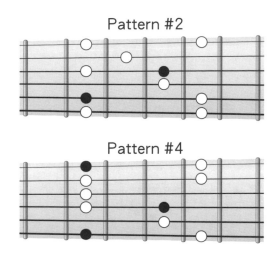

Pattern #3

Pattern #4

Pattern #5

小七和弦琶音的練習

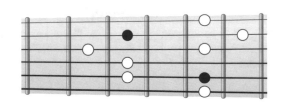

（以Em7 Pattern #1為例）

1 練習 Practice　琶音指型以八分音符上下行，從最低根音上行開始

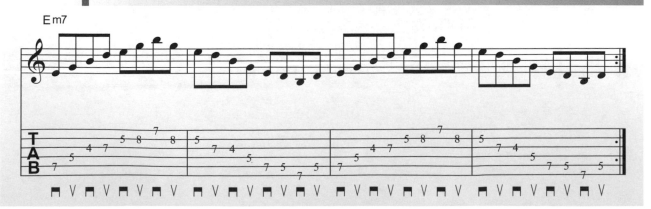

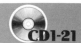
2 練習 Practice 琶音指型以十六分音符上下行，從最低根音上行開始

Em7

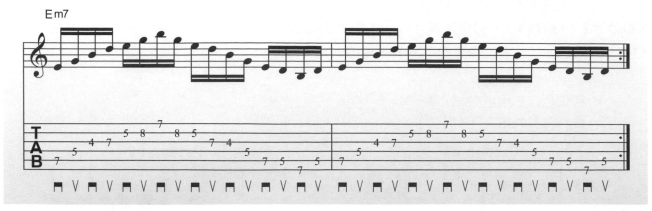

3 練習 Practice 琶音指型以八分音符上下行，從最高根音下行開始

Em7

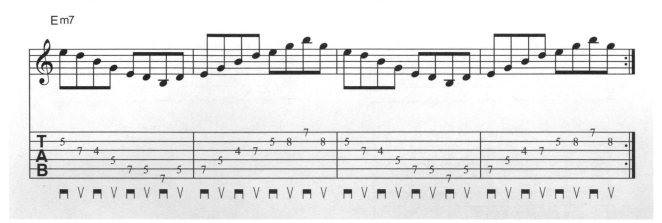

4 練習 Practice 琶音指型以十六分音符上下行，從最高根音下行開始

Em7

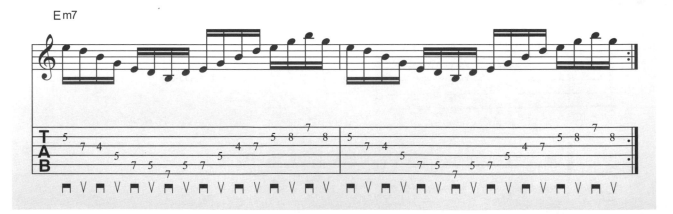

5 練習 Practice 將上述的練習流程套用在Pattern #2～#5

第 3 週課程

🎸 小調五聲音階與小七和弦琶音

小調五聲音階（Minor pentatonic）組成公式：$1-{}^{\flat}3-4-5-{}^{\flat}7$

小七和弦琶音（Xm7 arpeggio）組成公式：$1-{}^{\flat}3-5-{}^{\flat}7$

小調五聲音階比小七和弦琶音多了一個四度音。

黑色實心圓點為小七和弦琶音。

Pattern #1

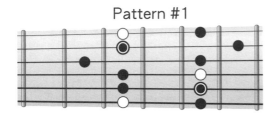

Pattern #2

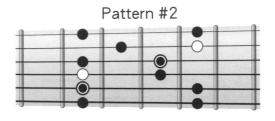

Pattern #3

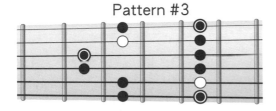

Pattern #4

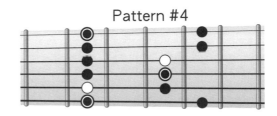

Pattern #5

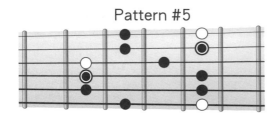

🎸 小調五聲音階與小七和弦琶音的練習

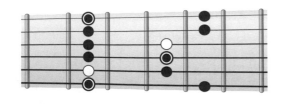

（以Am7琶音＋A小調五聲音階Pattern #4為例）

1 練習
Practice | 琶音上行，五聲音階下行

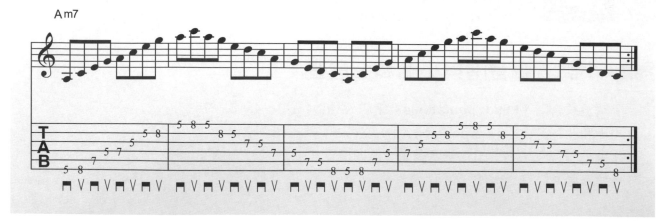

2 練習
Practice | 琶音下行，五聲音階上行

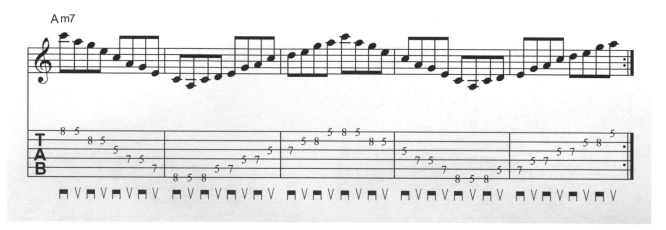

3 練習
Practice | 將上述的練習流程套用在其他Pattern上

Dorian常使用於單一小三（七）系列和弦，所以小七和弦琶音與小調五聲音階適合作為Dorian音階的主架構。

● Dorian與小七和弦琶音

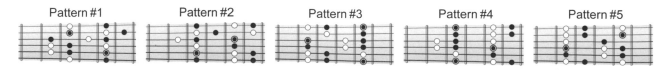

● Dorian與小調五聲音階

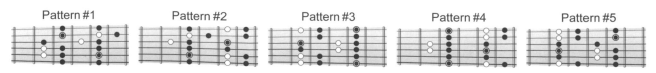

● Dorian＋小調五聲音階＋小七和弦琶音的練習

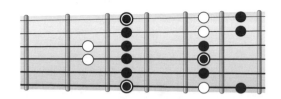

（以A Dorian＋Am7琶音＋A小調
五聲音階Pattern #4為例）

1 練習
Practice ┃ 琶音上行、五聲音階下行、Dorian上行、五聲音階下行

CD1-23

Am7

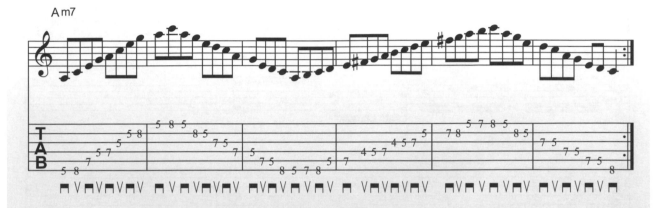

2 練習
Practice ┃ 琶音下行、五聲音階上行、Dorian下行、五聲音階上行

Am7

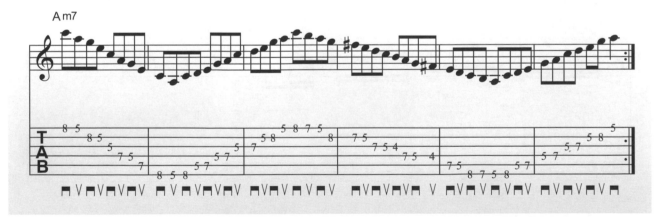

3 練習
Practice ┃ 將上述的練習流程套用在其他Pattern上

🎸 Dorian的變形

Dorian常被視為小調五聲音階或藍調音階加上大二度與大六度。或者也可以將小調五聲音階視為Dorian的主要結構。

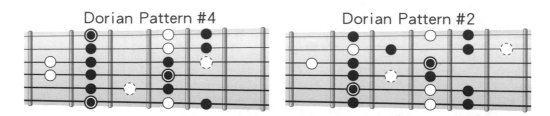

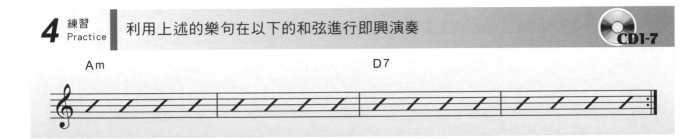

4 練習
Practice 利用上述的樂句在以下的和弦進行即興演奏 CD1-7

Am D7

七和弦Pattern #1、#2、#4

接下來我們將要學習四種基本七和弦Xmaj7、X7、Xm7、Xm7（♭5）的Pattern #1～#5的按法，本週為Pattern #1、#2、#4。而Pattern #2與Pattern #4應該不是陌生的指型。這些能力在編曲的實用性上對於豐富和弦和聲的色彩以及Chord-Melody的編排有極大的幫助。

大七和弦（Xmaj7）

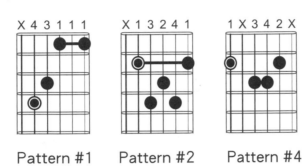

Pattern #1 Pattern #2 Pattern #4

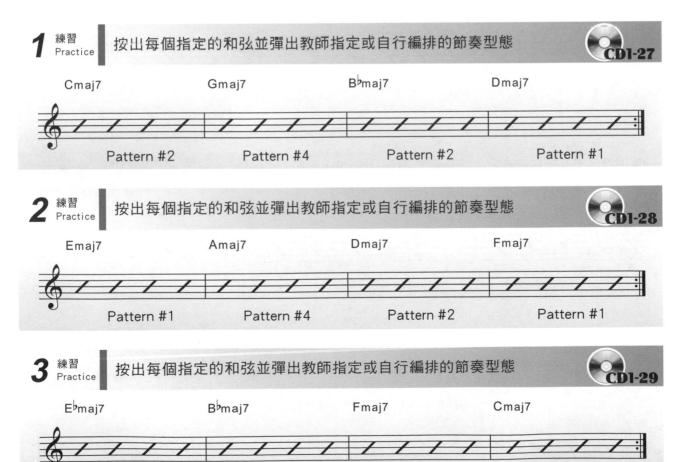

1 練習
Practice 按出每個指定的和弦並彈出教師指定或自行編排的節奏型態 CD1-27

Cmaj7 Gmaj7 B♭maj7 Dmaj7

Pattern #2 Pattern #4 Pattern #2 Pattern #1

2 練習
Practice 按出每個指定的和弦並彈出教師指定或自行編排的節奏型態 CD1-28

Emaj7 Amaj7 Dmaj7 Fmaj7

Pattern #1 Pattern #4 Pattern #2 Pattern #1

3 練習
Practice 按出每個指定的和弦並彈出教師指定或自行編排的節奏型態 CD1-29

E♭maj7 B♭maj7 Fmaj7 Cmaj7

Pattern #2 Pattern #4 Pattern #1 Pattern #4

按出每個指定的和弦並彈出教師指定或自行編排的節奏型態

D♭maj7　　　Bmaj7　　　G♭maj7　　　Emaj7

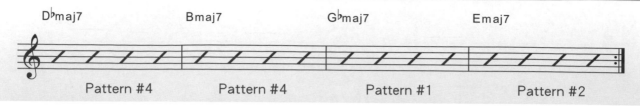

Pattern #4　　　Pattern #4　　　Pattern #1　　　Pattern #2

● 屬七和弦（X7）

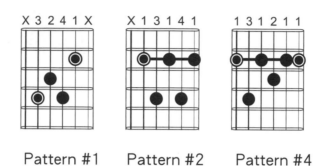

Pattern #1　　Pattern #2　　Pattern #4

1 練習 Practice 按出每個指定的和弦並彈出教師指定或自行編排的節奏型態

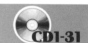

C 7　　　F 7　　　B♭7　　　G 7

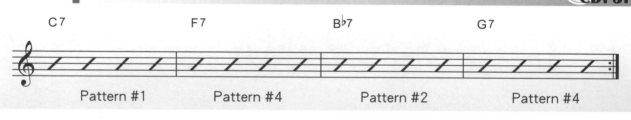

Pattern #1　　　Pattern #4　　　Pattern #2　　　Pattern #4

2 練習 Practice 按出每個指定的和弦並彈出教師指定或自行編排的節奏型態　　CD1-32

A 7　　　E 7　　　F 7　　　E 7

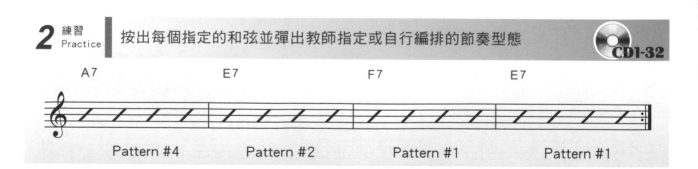

Pattern #4　　　Pattern #2　　　Pattern #1　　　Pattern #1

3 練習 Practice 按出每個指定的和弦並彈出教師指定或自行編排的節奏型態　　CD1-33

E 7　　　B 7　　　E♭7　　　A♭7

Pattern #2　　　Pattern #4　　　Pattern #2　　　Pattern #1

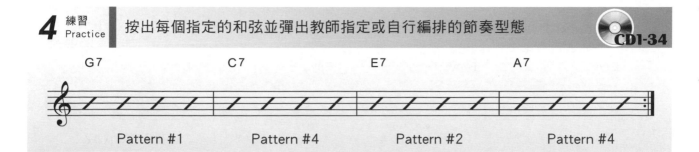

4 練習 Practice 按出每個指定的和弦並彈出教師指定或自行編排的節奏型態 CD1-34

G7 　　　 C7 　　　 E7 　　　 A7

Pattern #1 　 Pattern #4 　 Pattern #2 　 Pattern #4

🎸 小七和弦（Xm7）

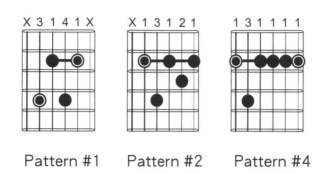

Pattern #1 　 Pattern #2 　 Pattern #4

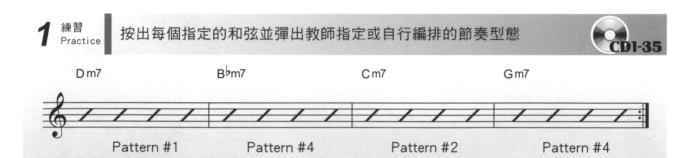

1 練習 Practice 按出每個指定的和弦並彈出教師指定或自行編排的節奏型態 CD1-35

Dm7 　　 B♭m7 　　 Cm7 　　 Gm7

Pattern #1 　 Pattern #4 　 Pattern #2 　 Pattern #4

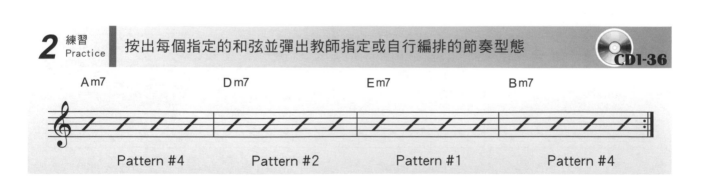

2 練習 Practice 按出每個指定的和弦並彈出教師指定或自行編排的節奏型態 CD1-36

Am7 　　 Dm7 　　 Em7 　　 Bm7

Pattern #4 　 Pattern #2 　 Pattern #1 　 Pattern #4

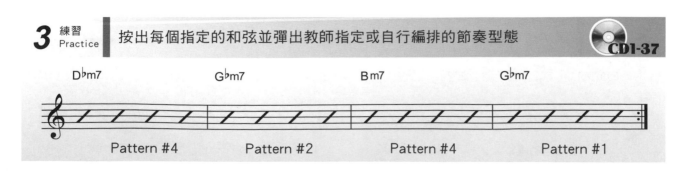

3 練習 Practice 按出每個指定的和弦並彈出教師指定或自行編排的節奏型態 CD1-37

D♭m7 　　 G♭m7 　　 Bm7 　　 G♭m7

Pattern #4 　 Pattern #2 　 Pattern #4 　 Pattern #1

Eｂm7　　　　Bｂm7　　　　Em7　　　　Dm7

Pattern #2　　　Pattern #4　　　Pattern #1　　　Pattern #2

● 小七減五和弦（Xm7 (ｂ5)）

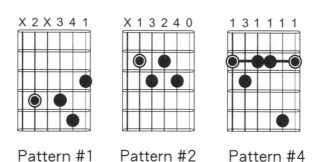

Pattern #1　　　Pattern #2　　　Pattern #4

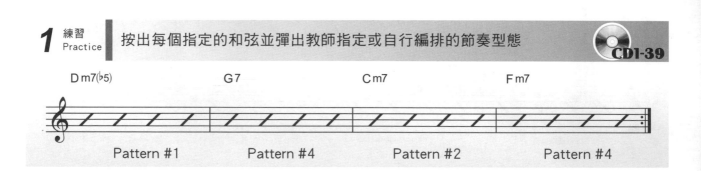

Dm7(ｂ5)　　　　G7　　　　Cm7　　　　Fm7

Pattern #1　　　Pattern #4　　　Pattern #2　　　Pattern #4

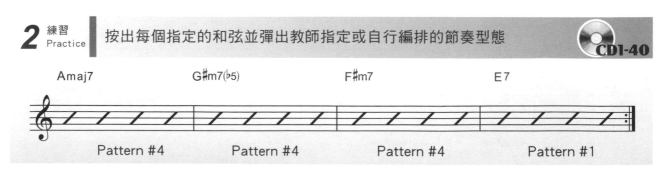

Amaj7　　　　G♯m7(ｂ5)　　　　F♯m7　　　　E7

Pattern #4　　　Pattern #4　　　Pattern #4　　　Pattern #1

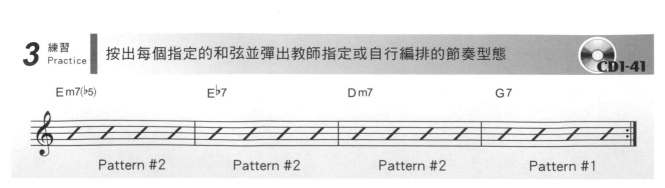

Em7(ｂ5)　　　　Eｂ7　　　　Dm7　　　　G7

Pattern #2　　　Pattern #2　　　Pattern #2　　　Pattern #1

旋律視奏

這是一首爵士名曲，由教師彈奏和弦進行，學生彈奏旋律，本曲視奏宜不斷反覆練習。用第五把位旋律視奏，教師亦可引導學生使用其他把位視奏。

The Days Of Wine And Roses

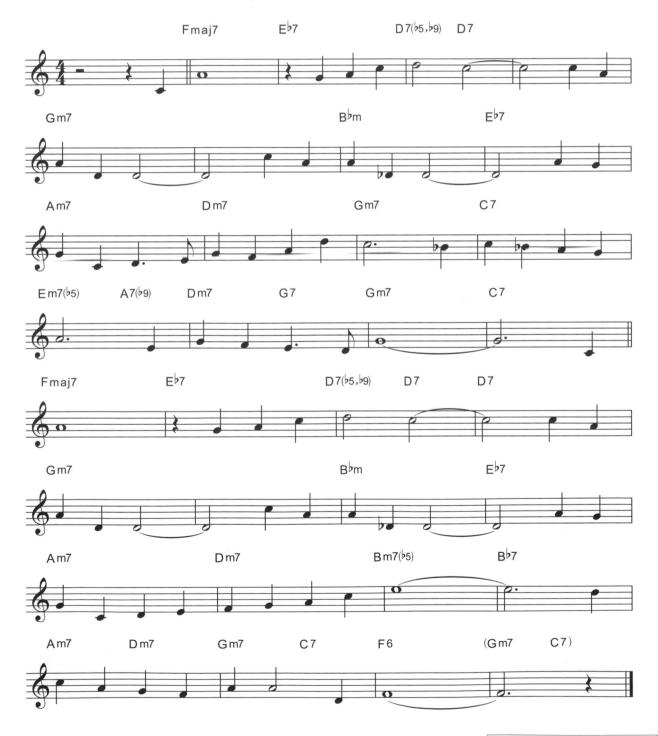

第 **4** 週課程

🎸 大七和弦琶音（Major 7th Arpeggios）

大七和弦琶音的組成公式：1－3－5－7

黑色實心圓點為根音（1度音）

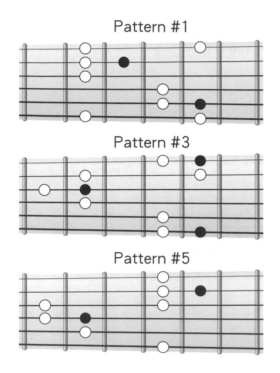

Pattern #1　　Pattern #2　　Pattern #3　　Pattern #4　　Pattern #5

🎸 大七和弦琶音的練習

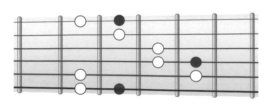

（以Amaj7 Pattern #4為例）

1 練習 Practice　琶音指型以八分音符上下行，從最低根音上行開始

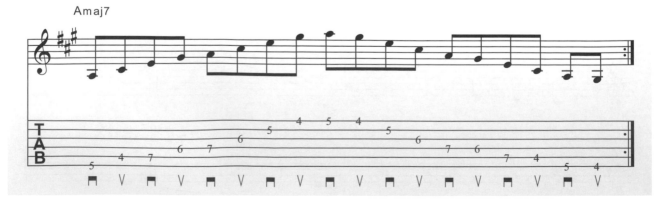

Amaj7

2 練習 Practice 琶音指型以十六分音符上下行，從最低根音上行開始 CD1-42

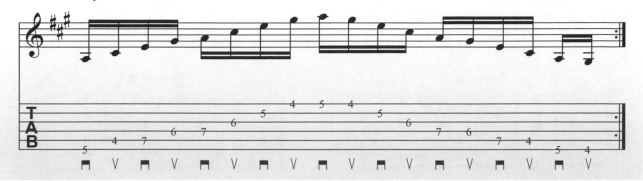

Amaj7

3 練習 Practice 琶音指型以八分音符上下行，從最高根音下行開始

Amaj7

4 練習 Practice 琶音指型以十六分音符上下行，從最高根音下行開始

Amaj7

5 練習 Practice 將上述的練習流程套用在其他Pattern

◆ 大調音階與大七和弦琶音

大調音階的組成公式：1－2－3－4－5－6－7

黑色實心圓點為大七和弦琶音：1－3－5－7

Pattern #1

Pattern #2

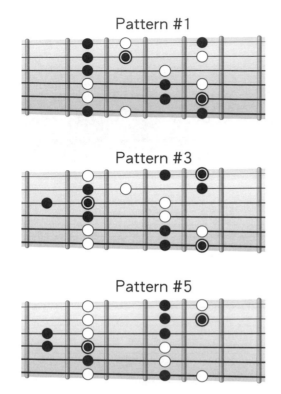

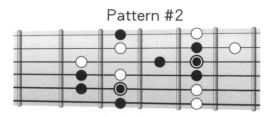

Pattern #3

Pattern #4

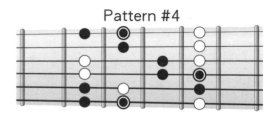

Pattern #5

◆ 大七和弦琶音＋大調音階的練習

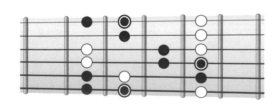

（以A大調音階＋Amaj7 Pattern #4為例）

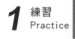 練習
Practice　　八分音符琶音上行，大調音階下行

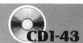

2 練習 Practice 十六分音符琶音上行，大調音階下行

CD1-43

Amaj7

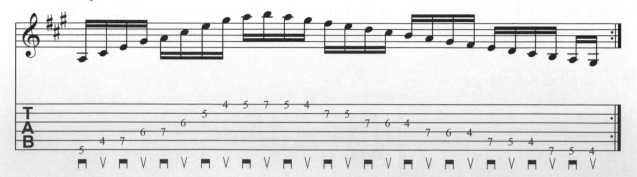

3 練習 Practice 八分音符琶音下行，大調音階上行

Amaj7

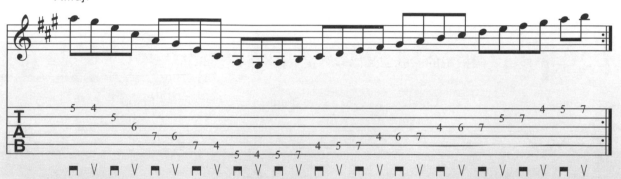

4 練習 Practice 十六分音符琶音下行，大調音階上行

Amaj7

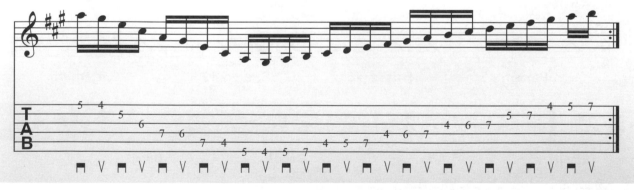

5 練習 Practice 將上述的練習流程套用在其他Pattern

七和弦Pattern #1、#5

本週我們要學習四種基本七和弦Xmaj7、X7、Xm7、Xm7(♭5)的Pattern #3、#5的按法，Pattern #5也應是熟悉的指型。本週並複習Pattern #1、#2、#4，進一步組織Pattern #1～#5。這些能力在編曲的實用性上對於豐富和弦和聲的色彩以及Chord-Melody的編排有極大的幫助。

◆ 大七和弦（Xmaj7）

Pattern #3 Pattern #5

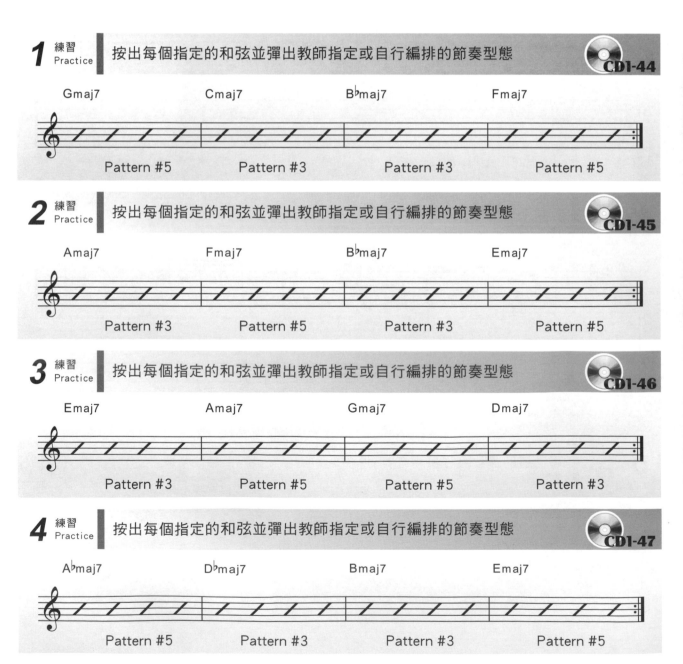

屬七和弦（X7）

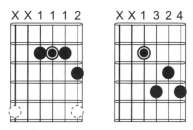

Pattern #3 Pattern #5

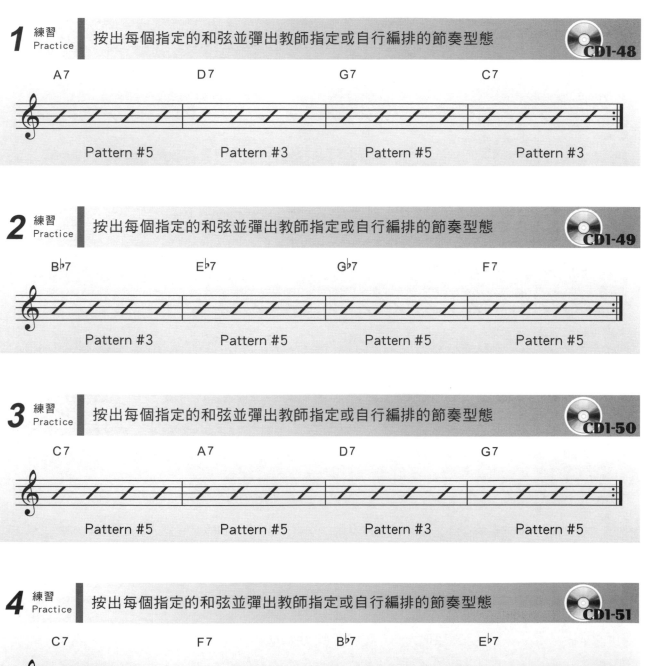

1 練習 Practice 按出每個指定的和弦並彈出教師指定或自行編排的節奏型態 CD1-48

A7 D7 G7 C7

Pattern #5 Pattern #3 Pattern #5 Pattern #3

2 練習 Practice 按出每個指定的和弦並彈出教師指定或自行編排的節奏型態 CD1-49

B♭7 E♭7 G♭7 F7

Pattern #3 Pattern #5 Pattern #5 Pattern #5

3 練習 Practice 按出每個指定的和弦並彈出教師指定或自行編排的節奏型態 CD1-50

C7 A7 D7 G7

Pattern #5 Pattern #5 Pattern #3 Pattern #5

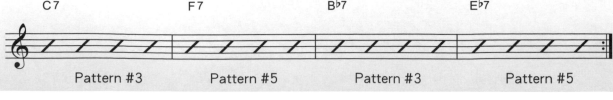

4 練習 Practice 按出每個指定的和弦並彈出教師指定或自行編排的節奏型態 CD1-51

C7 F7 B♭7 E♭7

Pattern #3 Pattern #5 Pattern #3 Pattern #5

小七和弦（Xm7）

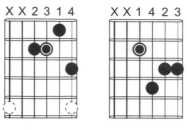

Pattern #3 Pattern #5

1 練習 Practice 按出每個指定的和弦並彈出教師指定或自行編排的節奏型態 CD1-52

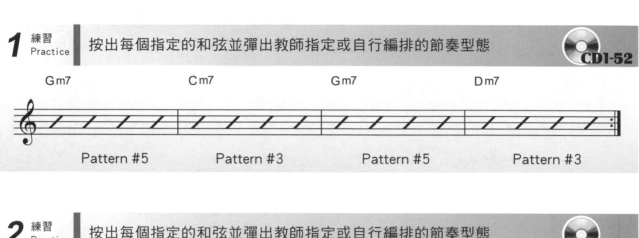

| Gm7 | Cm7 | Gm7 | Dm7 |

Pattern #5 Pattern #3 Pattern #5 Pattern #3

2 練習 Practice 按出每個指定的和弦並彈出教師指定或自行編排的節奏型態 CD1-53

Bm7 F#m7 Em7 F#m7

Pattern #3 Pattern #5 Pattern #5 Pattern #5

3 練習 Practice 按出每個指定的和弦並彈出教師指定或自行編排的節奏型態 CD1-54

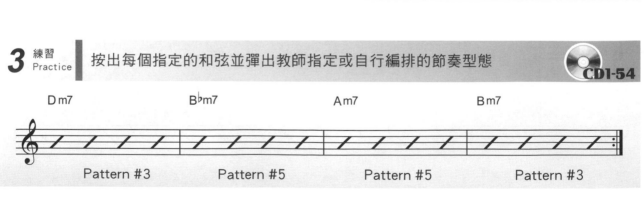

Dm7 B♭m7 Am7 Bm7

Pattern #3 Pattern #5 Pattern #5 Pattern #3

4 練習 Practice 按出每個指定的和弦並彈出教師指定或自行編排的節奏型態 CD1-55

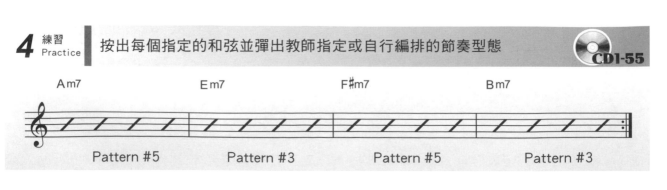

Am7 Em7 F#m7 Bm7

Pattern #5 Pattern #3 Pattern #5 Pattern #3

小七減五和弦（Xm7(♭5)）

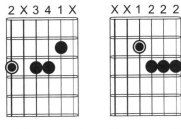

2 X 3 4 1 X X X 1 2 2 2

Pattern #3 Pattern #5

1 練習
Practice 按出每個指定的和弦並彈出教師指定或自行編排的節奏型態 CD1-56

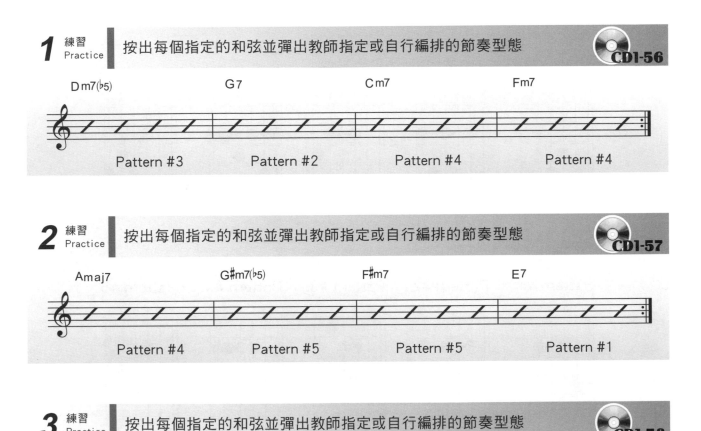

Dm7(♭5) G7 Cm7 Fm7

Pattern #3 Pattern #2 Pattern #4 Pattern #4

2 練習
Practice 按出每個指定的和弦並彈出教師指定或自行編排的節奏型態 CD1-57

Amaj7 G#m7(♭5) F#m7 E7

Pattern #4 Pattern #5 Pattern #5 Pattern #1

3 練習
Practice 按出每個指定的和弦並彈出教師指定或自行編排的節奏型態 CD1-58

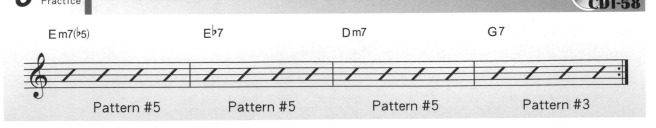

Em7(♭5) E♭7 Dm7 G7

Pattern #5 Pattern #5 Pattern #5 Pattern #3

🎸 七和弦Pattern #1～#5

大七和弦（Xmaj7）

Pattern #1	Pattern #2	Pattern #3	Pattern #4	Pattern #5
X 4 3 1 1 1	X 1 3 2 4 1	X X 1 1 1 4	1 X 3 4 2 X	X X 1 3 3 3

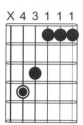 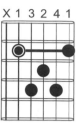 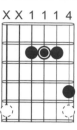 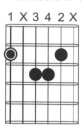 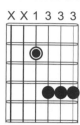

屬七和弦（X7）

Pattern #1	Pattern #2	Pattern #3	Pattern #4	Pattern #5
X 3 2 4 1 X	X 1 3 1 4 1	X X 1 1 1 2	1 3 1 2 1 1	X X 1 3 2 4

 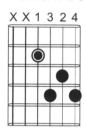

小七和弦（Xm7）

Pattern #1	Pattern #2	Pattern #3	Pattern #4	Pattern #5
X 3 1 4 1 X	X 1 3 1 2 1	X X 2 3 1 4	1 3 1 1 1 1	X X 1 4 2 3

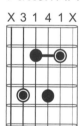 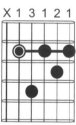 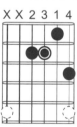 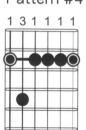 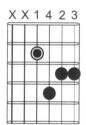

小七減五和弦（Xm7（♭5））

Pattern #1	Pattern #2	Pattern #3	Pattern #4	Pattern #5
X 2 X 3 4 1	X 1 3 2 4 0	2 X 3 4 1 X	1 2 1 1 4 1	X X 1 2 2 2

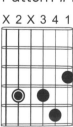 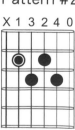 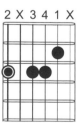 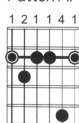 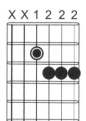

七和弦Pattern #1～#5整合練習

　　下列的和弦進行我們將使用和弦Pattern #1～#5的按法，並在同一把位將四個和弦按出，並加上教師指定或自行編排的節奏型態，所以每組和弦進行有五種練習的模式，第一個和弦分別使用Pattern #1～#5的按法，而其餘三個和弦則配合第一個和弦使用在同一把位的Pattern。

範例一：

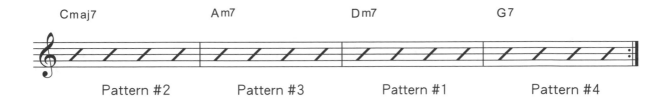

範例二：

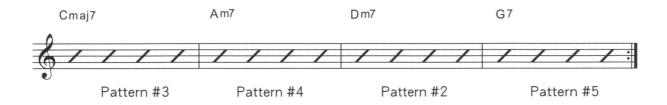

範例三：

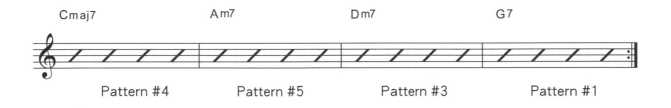

範例四：

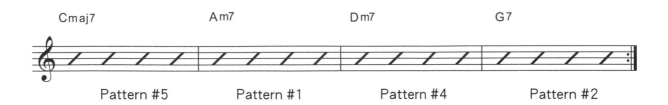

範例五：

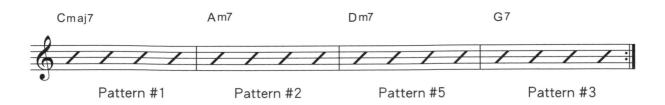

1 練習 Practice 依照上述範例模式練習指定的和弦進行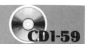

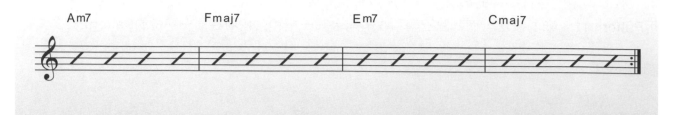

2 練習 Practice 依照上述範例模式練習指定的和弦進行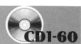

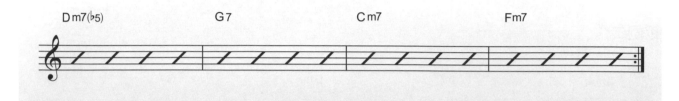

3 練習 Practice 依照上述範例模式練習指定的和弦進行

4 練習 Practice 依照上述範例模式練習指定的和弦進行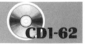

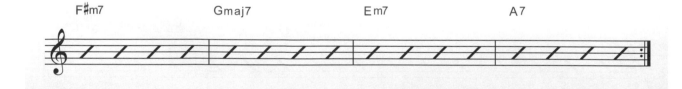

第 5 週課程

大七、小七和弦與琶音整合

小七和弦（Xm7）

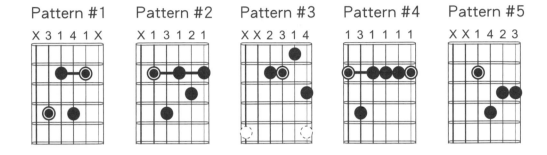

Pattern #1	Pattern #2	Pattern #3	Pattern #4	Pattern #5
X 3 1 4 1 X	X 1 3 1 2 1	X X 2 3 1 4	1 3 1 1 1 1	X X 1 4 2 3

小七和弦琶音（Xm7 Arpeggios）

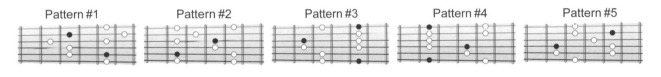

Pattern #1	Pattern #2	Pattern #3	Pattern #4	Pattern #5

1 練習 Practice　以Dm7為例，練習五個Pattern的琶音與和弦按法　CD1-63

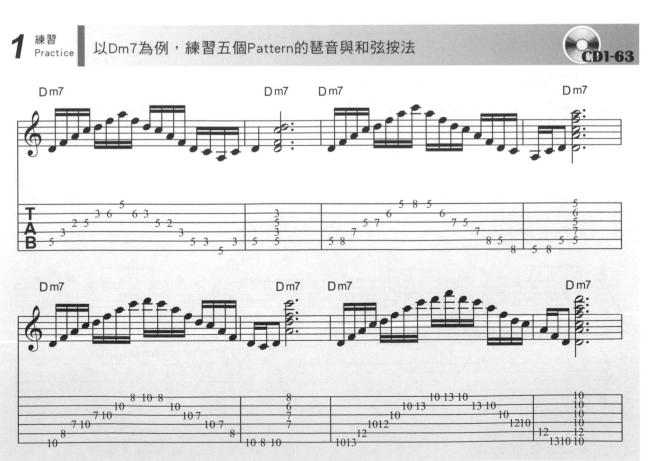

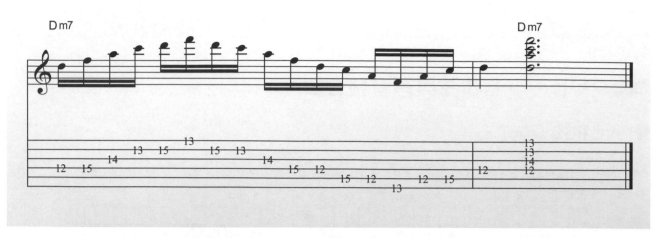

2 練習 Practice | Am7 Pattern #4＋Dm7 Pattern #2＋Em7 Pattern #1

CD1-64

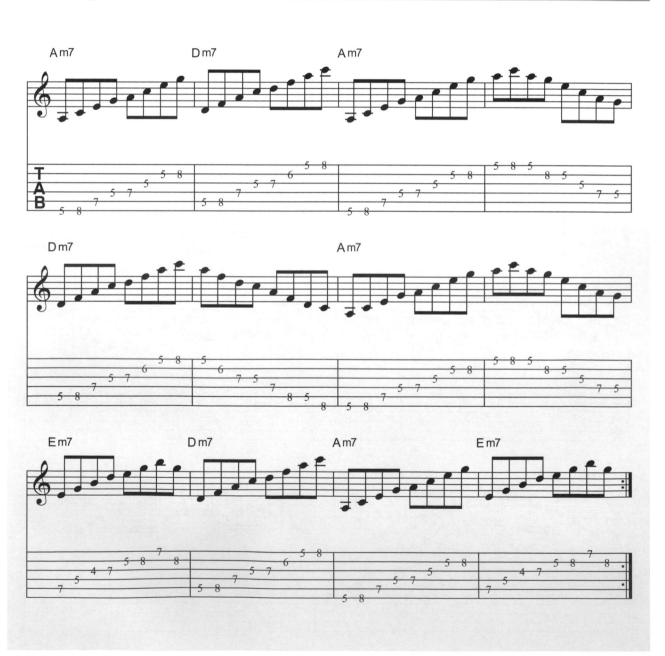

3 練習
Practice　Am7 Pattern #3＋Dm7 Pattern #1＋Em7 Pattern #5

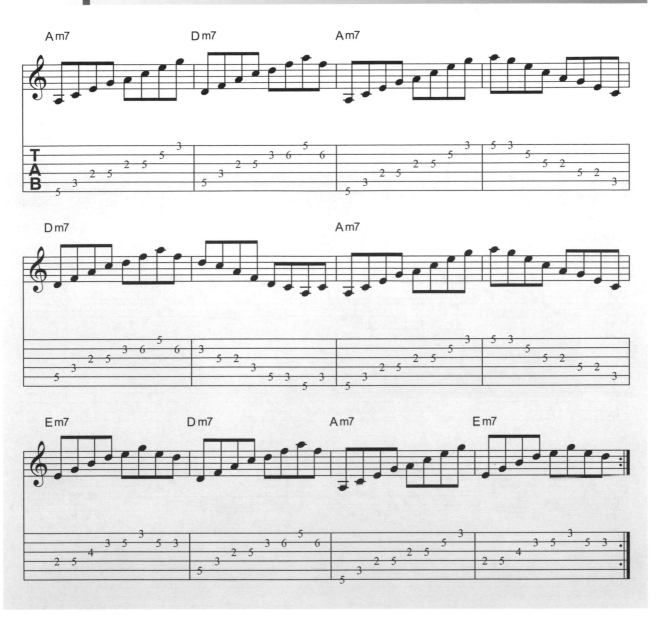

◗ 大七和弦（Xmaj7）

Pattern #1　　Pattern #2　　Pattern #3　　Pattern #4　　Pattern #5

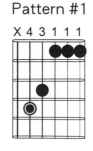 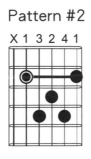 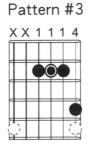 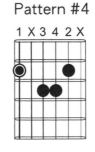 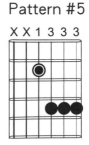

大七和弦琶音（Xmaj7 Arpeggios）

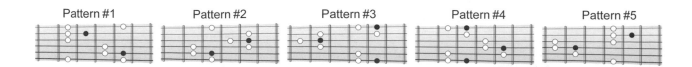

1 練習 Practice ｜ 以Dmaj7為例，練習五個Pattern的琶音與和弦按法 **CD1-65**

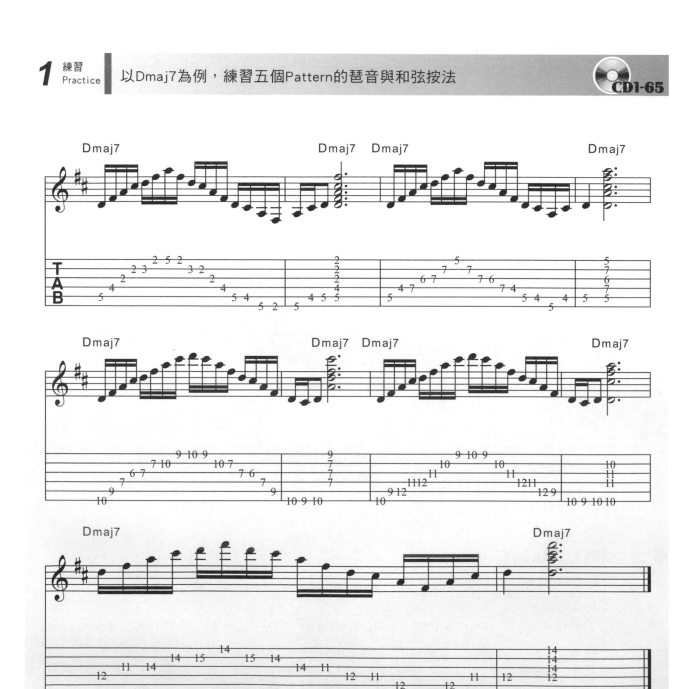

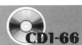

2 練習 Practice | Dmaj7 Pattern #2＋Gmaj7 Pattern #5＋Fmaj7 Pattern #1＋B♭maj7 Pattern #4　CD1-66

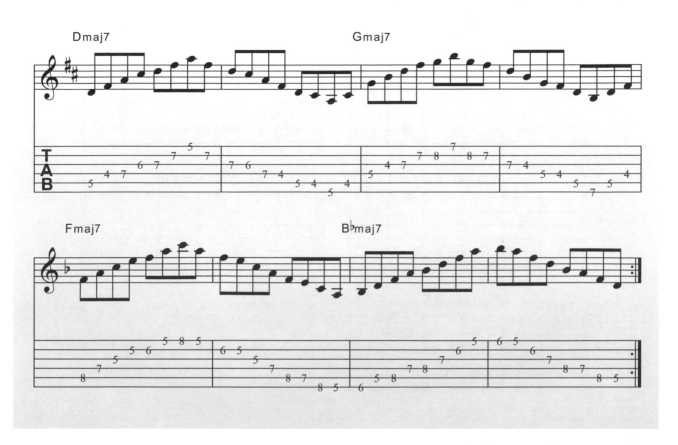

3 練習 Practice | Dmaj7 Pattern #1＋Gmaj7 Pattern #4＋Fmaj7 Pattern #5＋B♭maj7 Pattern #3

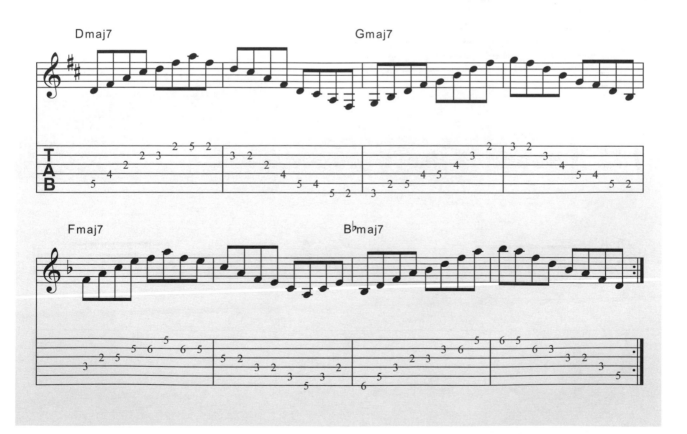

屬七和弦琶音（Dominant 7ᵗʰ Arpeggios）

屬七和弦琶音的組成公式：1－3－5－♭7

黑色實心圓點為根音（1度音）

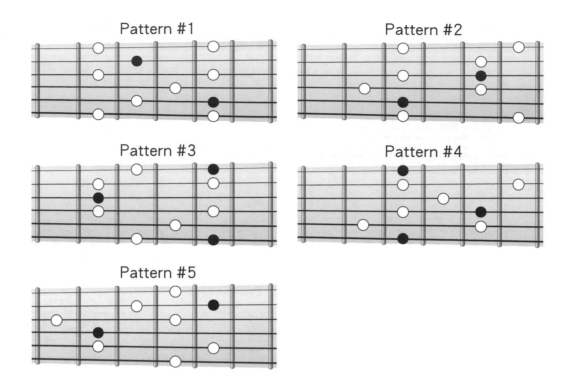

Pattern #1 Pattern #2 Pattern #3 Pattern #4 Pattern #5

屬七和弦琶音的練習

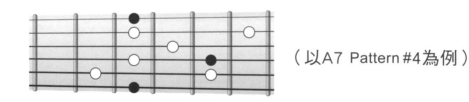

（以A7 Pattern #4為例）

1 練習 Practice 琶音指型以八分音符上下行，從最低根音上行開始

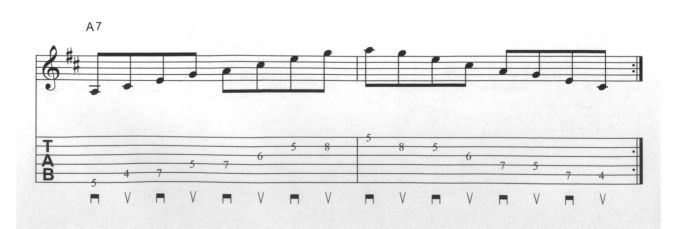

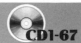

2 練習
Practice | 琶音指型以十六分音符上下行，從最低根音上行開始

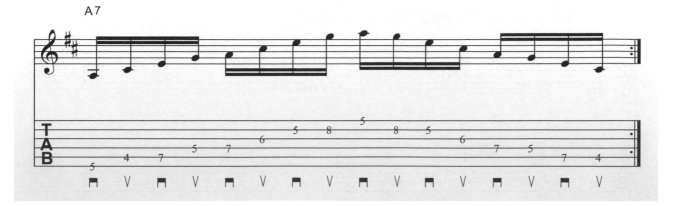

3 練習
Practice | 琶音指型以八分音符上下行，從最高根音下行開始

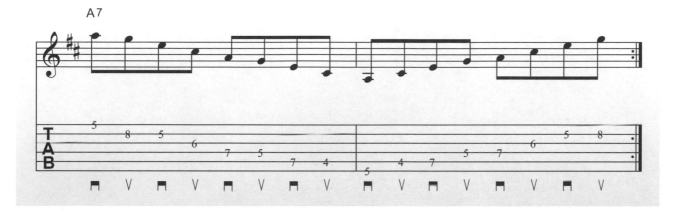

4 練習
Practice | 琶音指型以十六分音符上下行，從最高根音下行開始

5 練習
Practice | 將上述的練習流程套用在其他Pattern

旋律視奏

這是一首爵士名曲，由教師彈奏和弦進行，學生彈奏旋律，本曲視奏宜不斷反覆練習。用第五把位旋律視奏，教師亦可引導學生使用其他把位視奏。

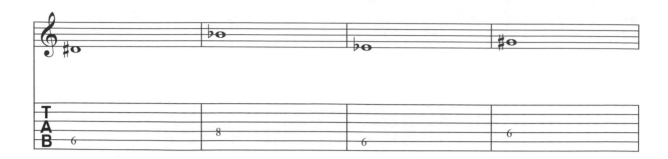

All Of Me

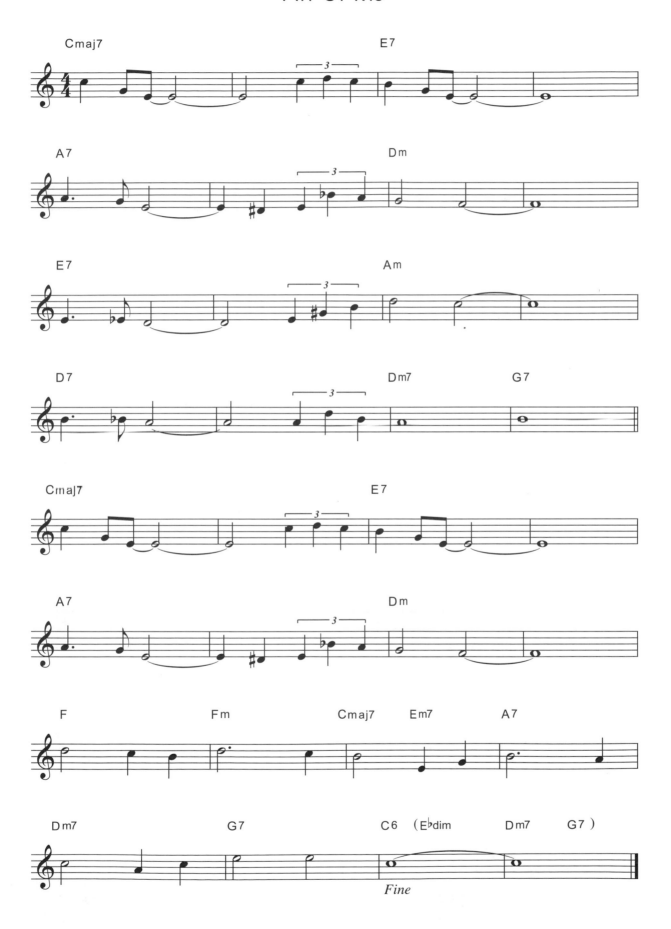

【練習曲】

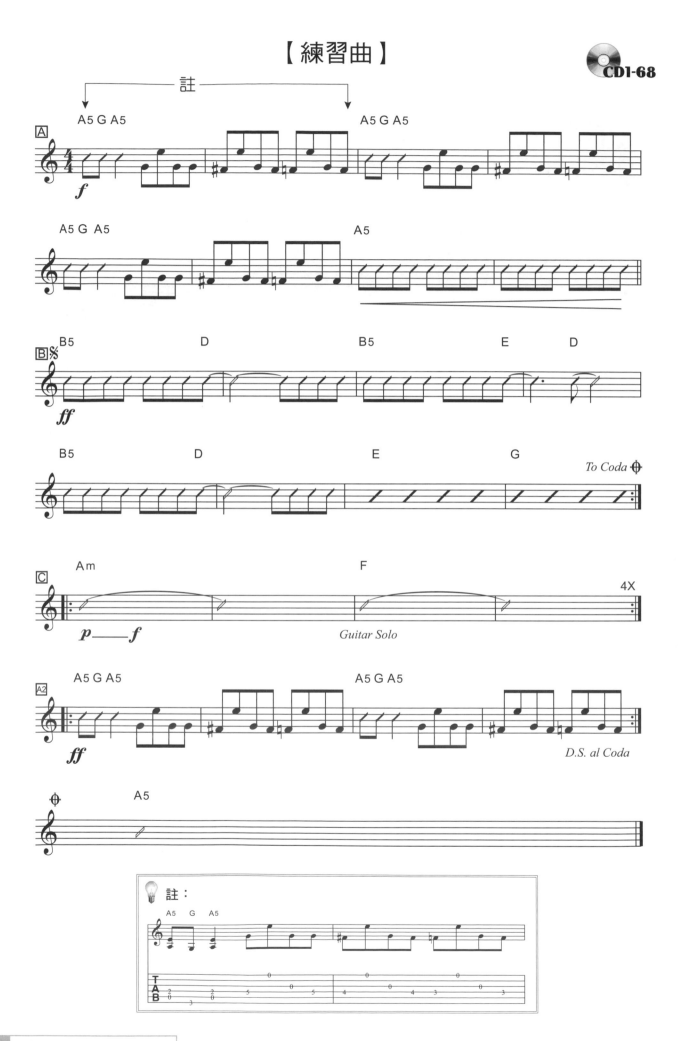

第 6 週課程

屬七和弦與琶音整合

♦ 屬七和弦（X7）

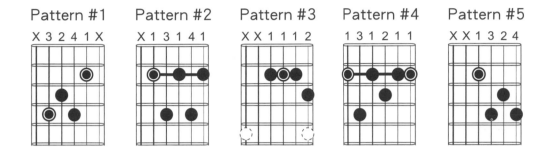

♦ 屬七和弦琶音（X7 Arpeggios）

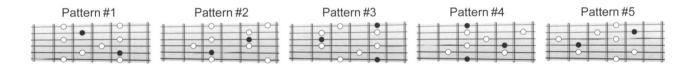

 以D7為例，練習五個Pattern的琶音與和弦按法 CD1-69

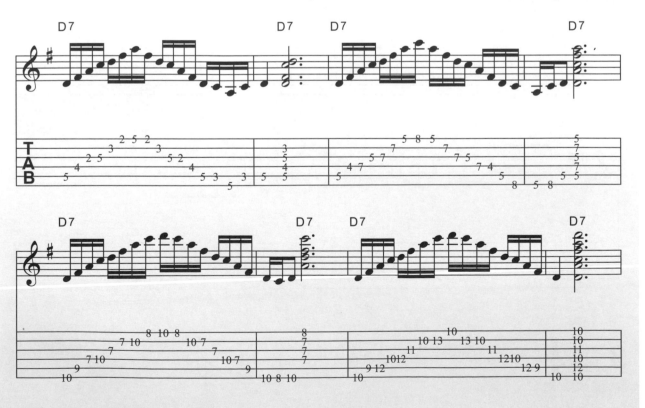

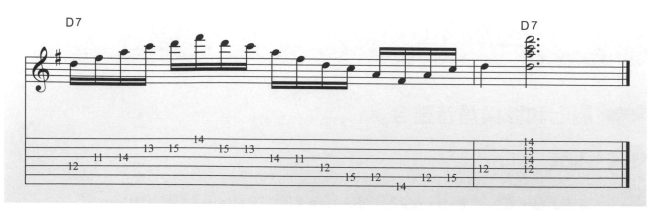

A7 Pattern #4＋D7 Pattern #2＋E7 Pattern #1

CD1-70

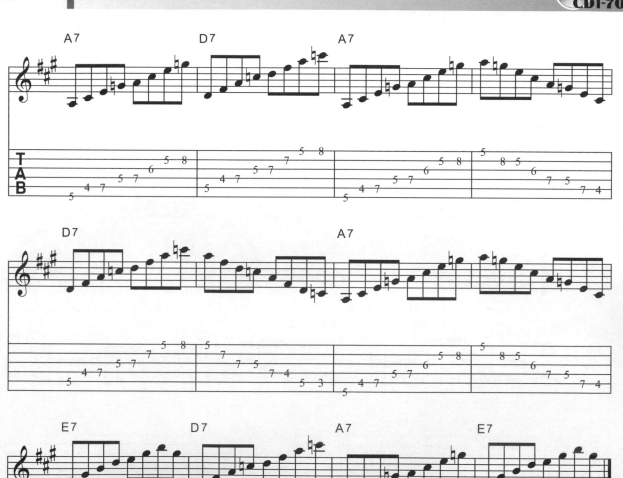

3 練習
Practice
A7 Pattern #3＋D7 Pattern #1＋E7 Pattern #5

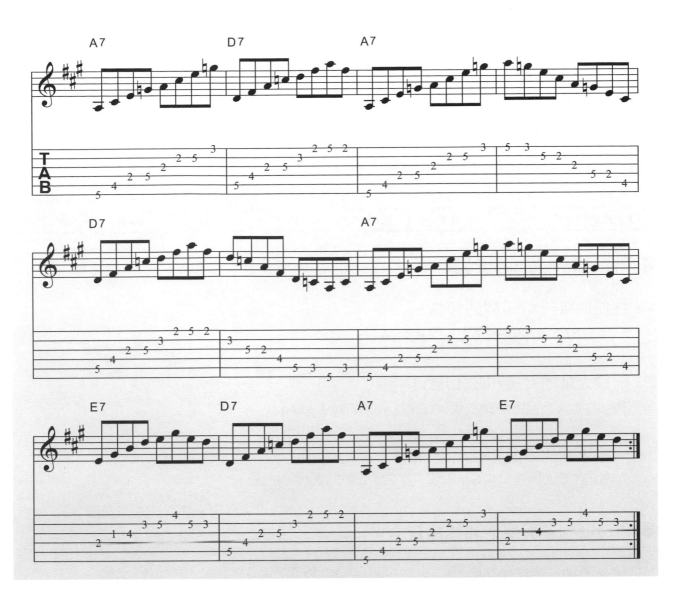

Mixo-Lydian音階

Mixo-Lydian音階公式：1－2－3－4－5－6－♭7

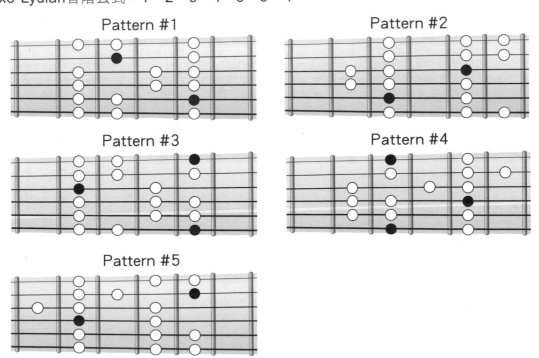

Pattern #1 Pattern #2

Pattern #3 Pattern #4

Pattern #5

Mixo-Lydian順階和弦：

	I	IIm	IIIdim	IV	Vm	VIm	♭VII
5th	5	6	♭7	1	2	3	4
3rd	3	4	5	6	♭7	1	2
根音	1	2	3	4	5	6	♭7

自然大調順階和弦與MixoLydian順階和弦之比較

大調音階	I	IIm	IIIm	IV	V	VIm	VIIdim
MixoLyd	I	IIm	IIIdim	IV	Vm	VIm	♭VII

🔻 Mixo-Lydian的使用時機：

1、在任何單一X7系列的和弦。

　　例如：X7、X7sus4、X9、X9sus、X13等。

2、一般大調的七級和弦出現♭VII時。

　　例如：C大調裡出現B♭和弦，在B♭使用C Mixo-Lydian。

3、一般大調的五級和弦出現Vm時。

　　例如：C大調裡出現Gm和弦，在Gm使用C Mixo-Lydian。

🔻 Mixo-Lydian與屬七和弦琶音：

　　Mixo-Lydian的組成公式：1－2－3－4－5－6－♭7
　　黑色實心圓點為屬七和弦琶音：1－3－5－♭7

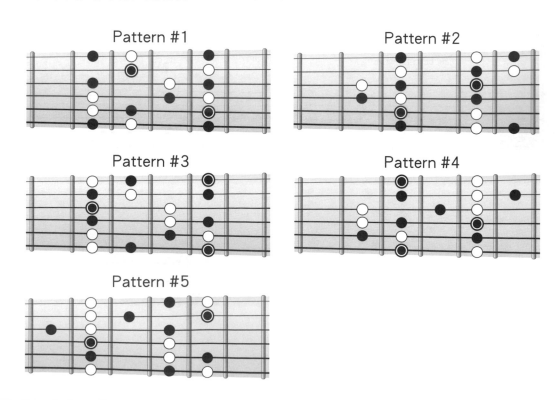

Pattern #1　　Pattern #2

Pattern #3　　Pattern #4

Pattern #5

屬七和弦琶音＋Mixo-Lydian的練習

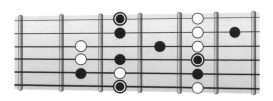

（以A Mixo-Lydian＋A7 Pattern #4為例）

1 練習 Practice │ 八分音符琶音上行，Mixo-Lydian音階下行

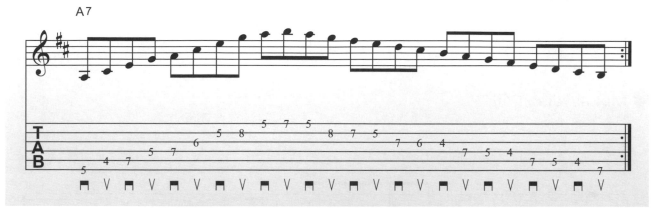

2 練習 Practice │ 十六分音符琶音上行，Mixo-Lydian音階下行

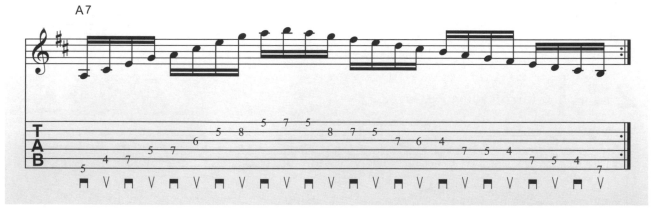

3 練習 Practice │ 八分音符琶音下行，Mixo-Lydian音階上行

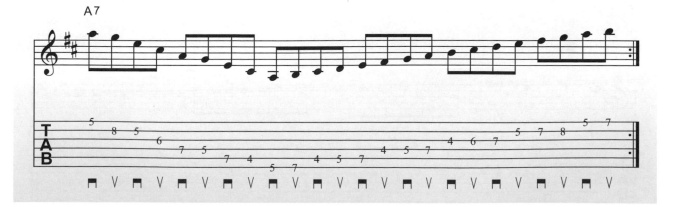

4 練習 Practice 十六分音符琶音下行，Mixo-Lydian音階上行

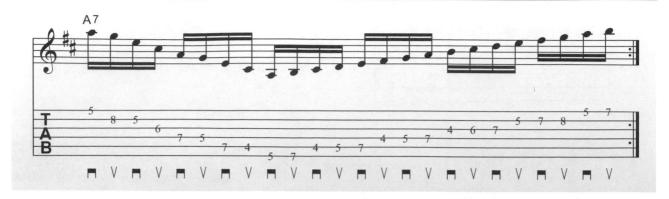

5 練習 Practice 將上述的練習流程套用在其他Pattern

Mixo-Lydian樂句

1 練習 Practice C Mixo-Lydian Pattern #4 CD2-2

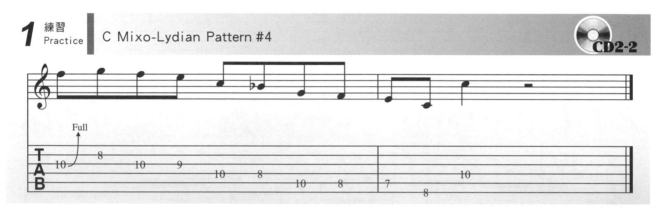

2 練習 Practice C Mixo-Lydian Pattern #2 CD2-3

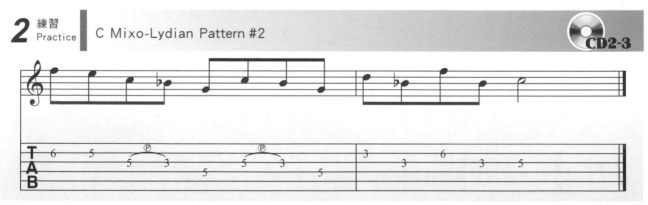

3 練習 Practice C Mixo-Lydian Pattern #4 CD2-4

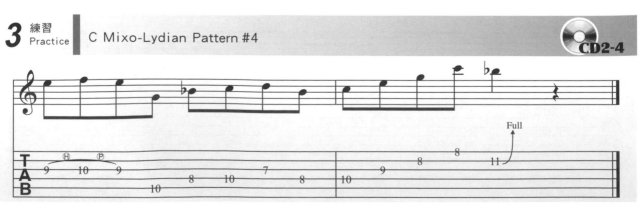

4 練習 Practice | C Mixo-Lydian Pattern #2 CD2-5

5 練習 Practice | C Mixo-Lydian Pattern #4 CD2-6

6 練習 Practice | C Mixo-Lydian Pattern #5 CD2-7

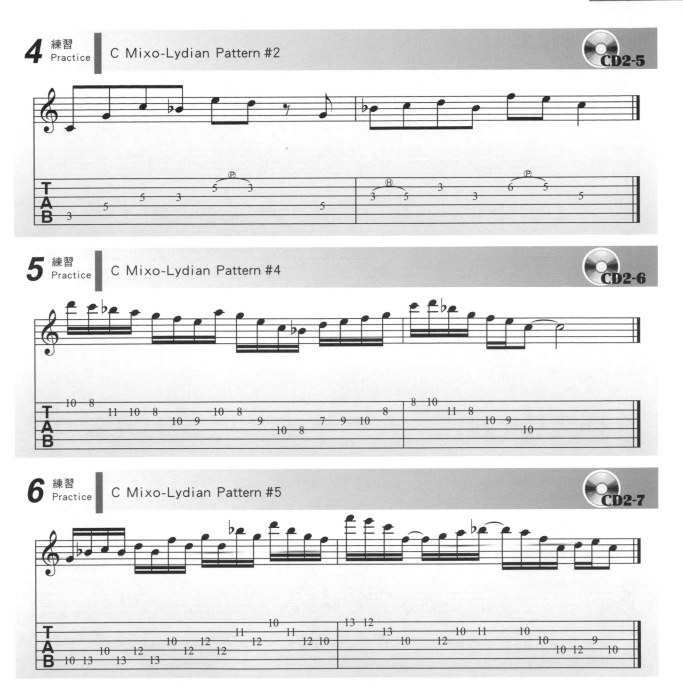

🔻 Mixo-Lydian即興演奏

1 練習 Practice | 在指定的和弦進行使用C Mixo-Lydian即興演奏 CD2-8

2 練習 Practice | 在指定的和弦進行使用C Mixo-Lydian 即興演奏 CD2-9

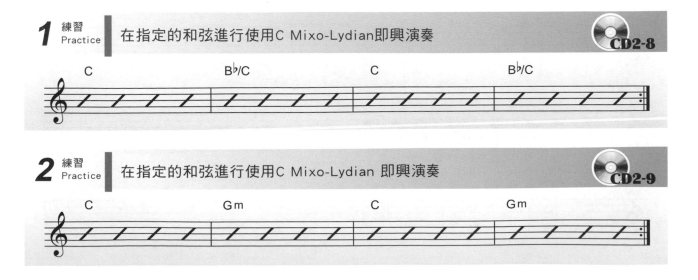

旋律視奏

這是一首爵士名曲，由教師彈奏和弦進行，學生彈奏旋律，本曲視奏宜不斷反覆練習。用第五把位旋律視奏，教師亦可引導學生使用其他把位或高八度視奏。

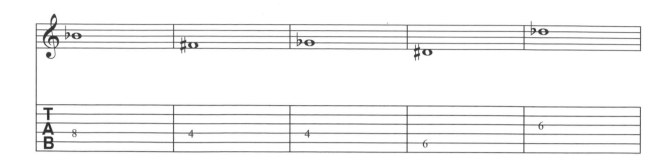

Meditation

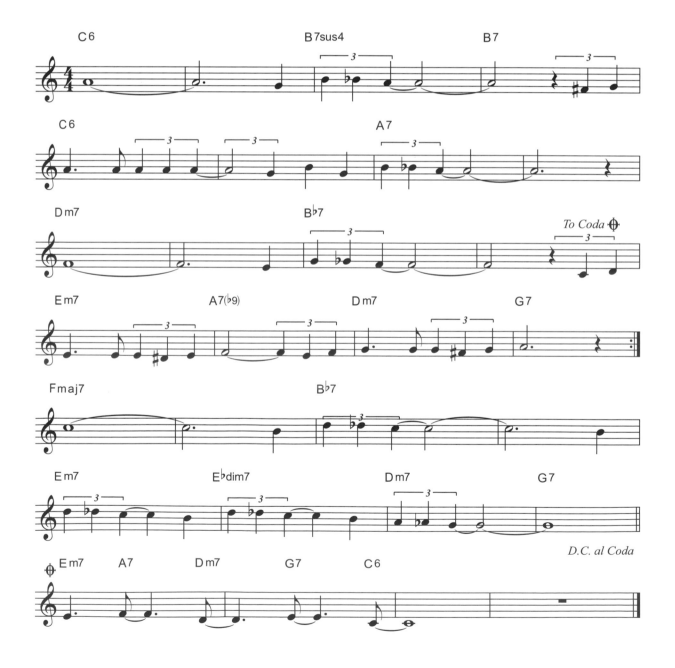

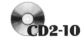
【練習曲】

CD2-10

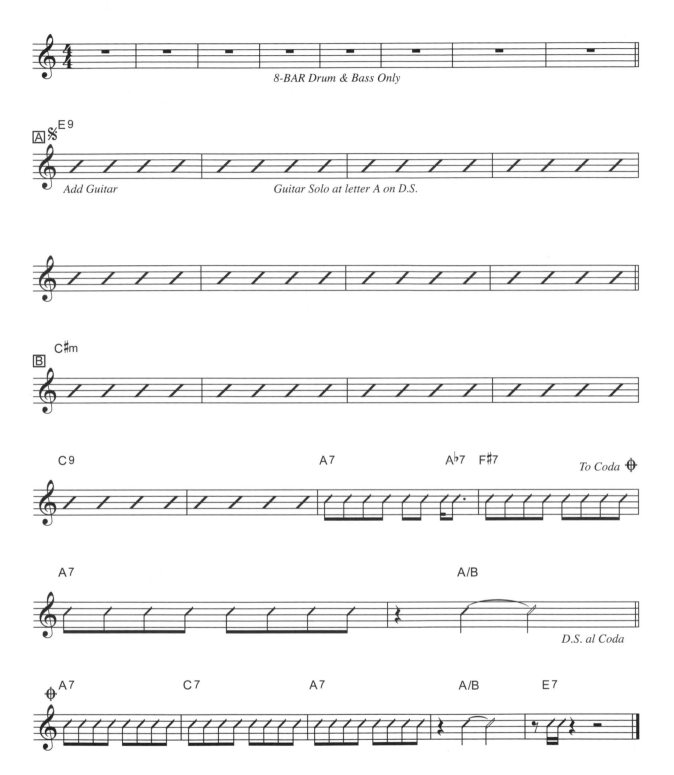

8-BAR Drum & Bass Only

A % E 9

Add Guitar Guitar Solo at letter A on D.S.

B C#m

C 9 A7 A♭7 F#7 To Coda ⊕

A 7 A/B

D.S. al Coda

⊕ A 7 C 7 A 7 A/B E 7

註：

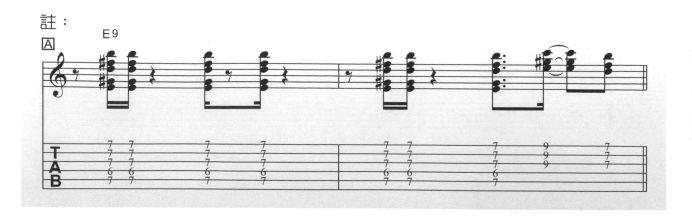

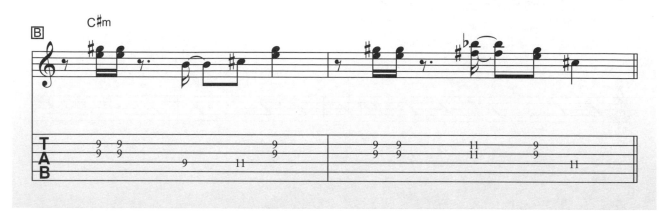

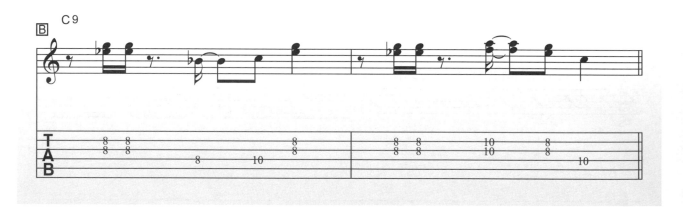

第 7 週課程

大調Pattern #4的順階和弦

熟練在同一把位彈出某個大調的七個順階和弦除更熟悉之前練習過的七和弦Pattern #1～#5的指型外，針對歌曲的轉調彈奏有極大的實用功能。

大調Pattern #4指型

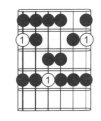

大調Pattern #4音階級數位置

至少熟記低音弦一個八度（第四、五、六弦）的音階級數位置，這七個音階級數的位置就是該大調七個順階和弦的根音位置。

順階和弦公式（以羅馬數字表示）：

Imaj7、IIm7、IIIm7、IVmaj7、V7、VIm7、VIIm7（♭5）

順階和弦公式（以阿拉伯數字表示）：

1maj7、2m7、3m7、4maj7、57、6m7、7m7（♭5）

七個在大調Pattern #4的順階和弦指型

請注意每個級數根音位置與調性中心（①）的相對位置，並熟記

1maj7 **2m7** **3m7** **4maj7**

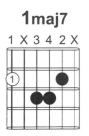 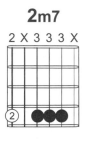 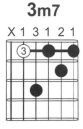 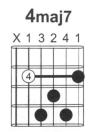

57 **6m7** **7m7(♭5)**

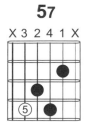 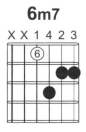 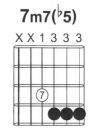

下列練習使用大調Pattern #4：

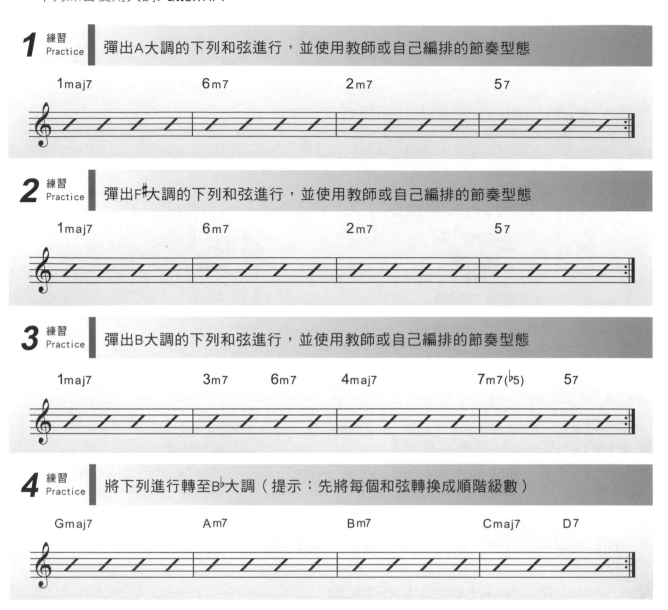

1 練習 Practice 彈出A大調的下列和弦進行，並使用教師或自己編排的節奏型態

1maj7　　　　　　6m7　　　　　　2m7　　　　　　57

2 練習 Practice 彈出F#大調的下列和弦進行，並使用教師或自己編排的節奏型態

1maj7　　　　　　6m7　　　　　　2m7　　　　　　57

3 練習 Practice 彈出B大調的下列和弦進行，並使用教師或自己編排的節奏型態

1maj7　　　　　3m7　　6m7　　4maj7　　　　7m7(♭5)　　57

4 練習 Practice 將下列進行轉至B♭大調（提示：先將每個和弦轉換成順階級數）

Gmaj7　　　　　　Am7　　　　　　Bm7　　　　　　Cmaj7　　D7

🎸 大調Pattern #2的順階和弦

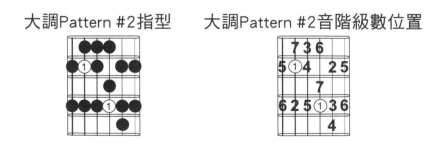

大調Pattern #2指型　　　大調Pattern #2音階級數位置

至少熟記低音弦一個八度（第四、五、六弦）的音階級數位置，這七個音階級數的位置就是該大調七個順階和弦的根音位置。

🎸 七個在大調Pattern #2的順階和弦指型

請注意每個級數根音位置與調性中心（①）的相對位置，並熟記

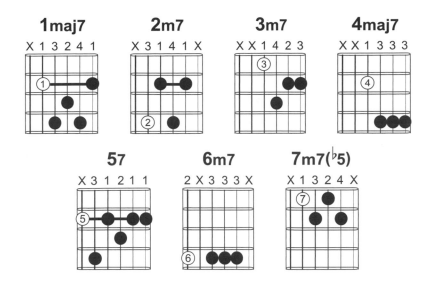

下列練習使用大調Pattern #2：

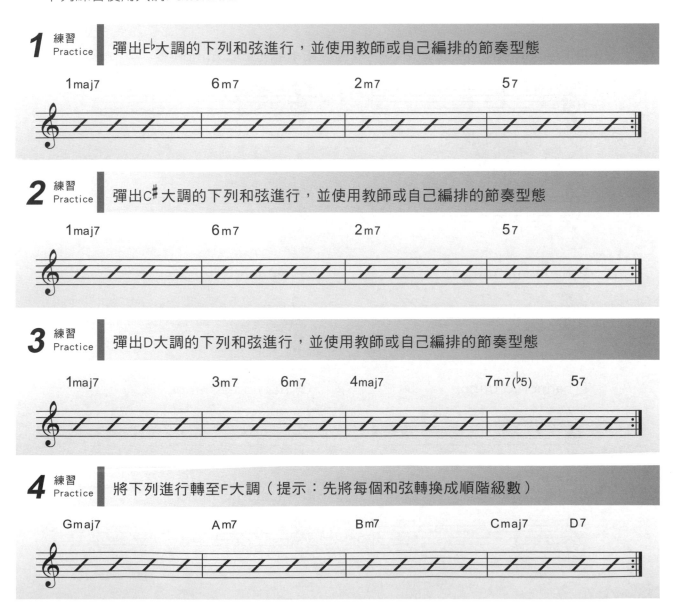

1 練習 Practice　彈出E♭大調的下列和弦進行，並使用教師或自己編排的節奏型態

| 1maj7 | 6m7 | 2m7 | 57 |

2 練習 Practice　彈出C♯大調的下列和弦進行，並使用教師或自己編排的節奏型態

| 1maj7 | 6m7 | 2m7 | 57 |

3 練習 Practice　彈出D大調的下列和弦進行，並使用教師或自己編排的節奏型態

| 1maj7 | 3m7 | 6m7 | 4maj7 | 7m7(♭5) | 57 |

4 練習 Practice　將下列進行轉至F大調（提示：先將每個和弦轉換成順階級數）

| Gmaj7 | Am7 | Bm7 | Cmaj7 | D7 |

各種小調音階

在這一章裡我們將討論更多小調音階在旋律上的變形。

● 和聲小調音階（Harmonic Minor Scale）

和聲小調音階的結構：

自然小調音階的第七音升半音，級數公式為 $1-2-\flat3-4-5-\flat6-7$。

A Harmonic Minor Scale：

1 練習 Practice ｜ 寫出下列和聲小調音階

D harmonic minor

C harmonic minor

B harmonic minor

F harmonic minor

C# harmonic minor

E harmonic minor

F# harmonic minor

G harmonic minor

G# harmonic minor

B♭ harmonic minor

和聲小調音階的應用：

從自然小調音階把第七音升半音而得的和聲小調音階，小調順階和弦也會連帶產生出三個不同的和弦V7、VIIdim7、Im/maj7，在之前提到VIIdim7與Im/maj7通常只當作經過和弦使用，而真正廣被使用的卻是V7，所以和聲小調音階的使用時機為配合小調的V7出現。

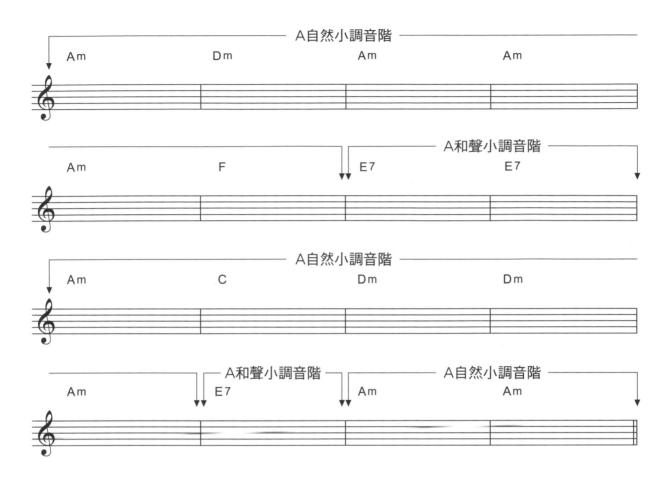

🎸 旋律小調音階（Melodic Minor Scale）

將自然小調音階的第七音升高半音而得的和聲小調音階，同時也增加了第六音與第七音的距離，以西方流行音樂的觀點來看，當和聲小調音階被完整地彈奏出來時的聲音充滿異國風味，實用性似乎被限制許多，為了修正這個現象，便有旋律小調音階（Melodic Minor Scale）產生，當固定的導音被使用時，來調整和聲小調音階。

旋律小調音階的結構：

自然小調音階同時將第六、第七音升高半音，級數公式為1－2－♭3－4－5－6－7。

A melodic minor scale：

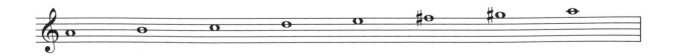

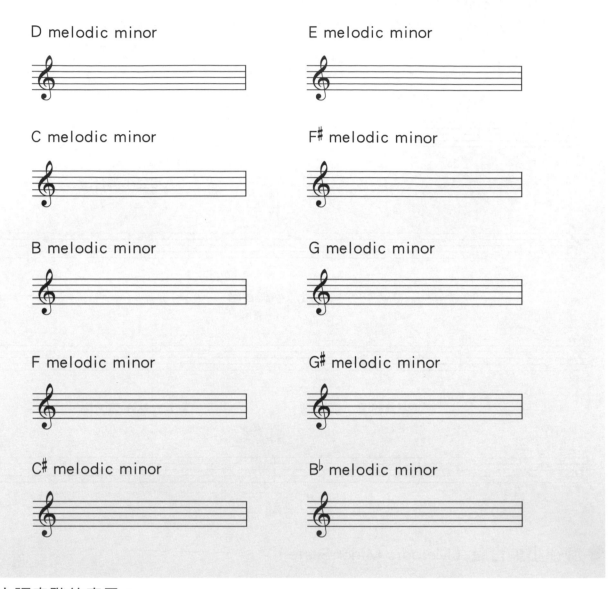

旋律小調音階的應用：

　　在傳統樂理中，旋律小調音階的結構事實上依據旋律的上行（Ascending）或下行（Descending）而有所不同，這是因為把原來小調音階的第六與第七音升高半音，造成旋律在上行時的向上拉力，並且趨向八度音；而當旋律下行時，自然小調音階的第六音與第七音具有較好的向下拉力，並且趨向五度音。所以旋律小調音階上行時具有被升半音的第六與第七音，而下行時的結構則和自然小調音階相同。

傳統旋律小調音階：

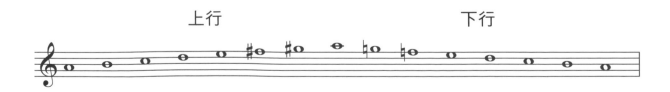

而在現代音樂的使用中，旋律小調音階上行與下行的結構相同，有時稱作「爵士旋律小調（Jazz Melodic Minor）」，常用於爵士相關樂風的即興演奏，使用的方式和傳統旋律大不相同。在流行音樂中，旋律小調音階被完整使用的機會並不多，升半音的第七音通常被以和聲小調音階的部分對待，而升半音的第六音卻常被視為下一個將討論的「多利安調式（Dorian Mode）」的一部分。

● 多利安調式音階（Dorian Mode）

在調式音階的章節中我們討論過Dorian的結構，1－2－♭3－4－5－6－♭7，自然小調音階把第六音升高半音，當然這個結構是來自於傳統調式音階的運用，而在現代的搖滾樂中，它被使用的頻率和自然小調音階不相上下。

A dorian mode：

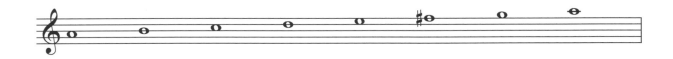

在和聲小調音階裡，將自然小調音階第七音升半音，改變了小調的五級和弦從小三和弦轉變成大三和弦；Dorian將自然小調音階的第六音升半音也造成了類似的現象，四級和弦從小三和弦轉變成大三和弦，另外Dorian的順階和弦（Harmonized Scale）和自然小調的順階和弦不同，除了四級和弦外，二級和弦變成了小三和弦而不再是減三和弦，這也使得二級和弦的聲音不再那麼詭異並且更有實用性。

A Dorian的順階和弦：

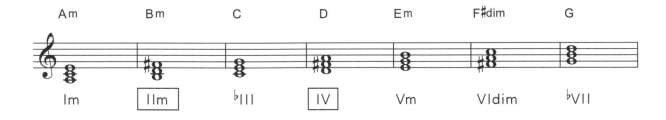

其順階和弦加上七度音，四級和弦變成屬七和弦而二級和弦變成小七和弦。

A Dorian的順階和弦（加上七度音）：

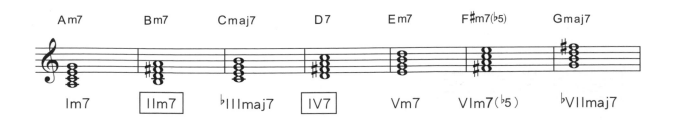

在自然小調音階與其他小調音階造成的各種小調和聲變化下，使得定義小調調性的任務更加困難，例如：一個屬七和弦並非永遠是五級和弦；而五級和弦也並非永遠是屬七和弦。所以培養藉由聲音來判斷主和弦是非常重要的。尤其在一些具有調式的和弦進行（Modal Progression）中，和弦的聲音可能引導一個比「以單一和弦出現位置分析調性」更複雜的想法。

3 練習 Practice | 分析下列和弦進行

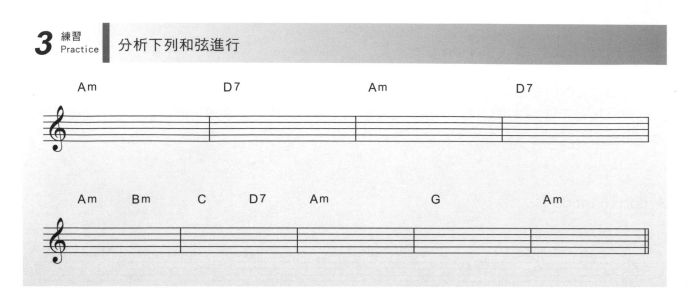

🎸 小調音階總整理

比較下列小調音階：

自然小調音階（Natural minor）：

和聲小調音階（Harmonic minor）：自然小調音階第七音升半音

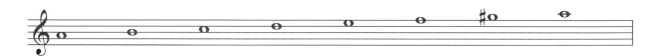

旋律小調音階（Melodic minor）：自然小調音階第六音與第七音升半音

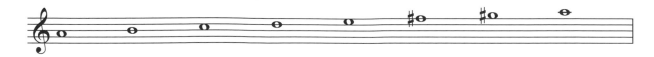

多利安調式（Dorian Mode）：自然小調音階第六音升半音

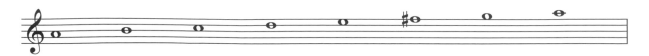

小七減五和弦琶音（Minor 7 flat 5 Arpeggios）

小七減五和弦琶音的組成公式：$1-\flat3-\flat5-\flat7$

黑色實心圓點為根音（1度音）

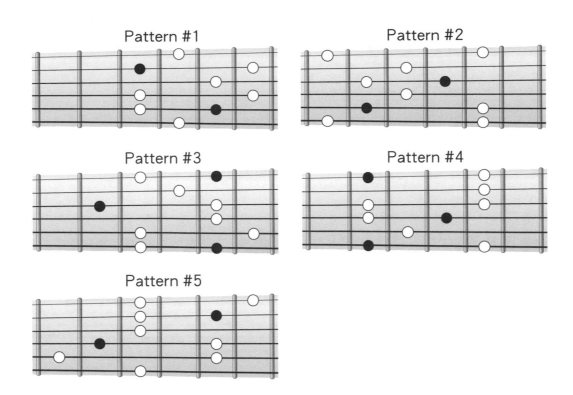

Pattern #1 Pattern #2

Pattern #3 Pattern #4

Pattern #5

小七減五和弦琶音的練習

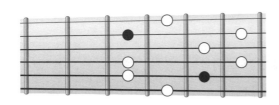

（以 Em7（$\flat5$） Pattern #1 為例）

1 練習 Practice　琶音指型以八分音符上下行，從最低根音上行開始

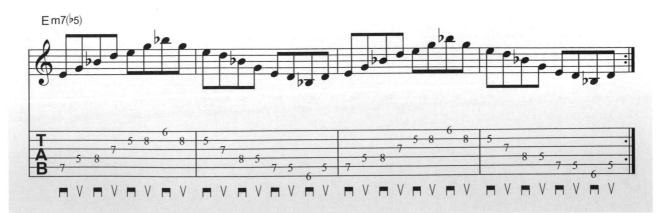

Em7($\flat5$)

2 練習
Practice 琶音指型以十六分音符上下行，從最低根音上行開始

Em7(♭5)

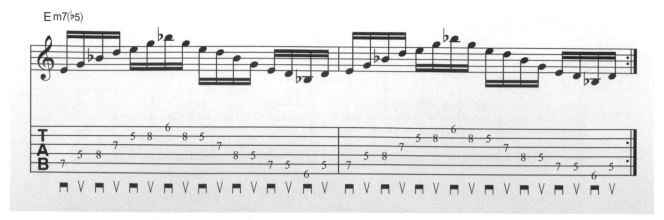

3 練習
Practice 琶音指型以八分音符上下行，從最高根音下行開始

Em7(♭5)

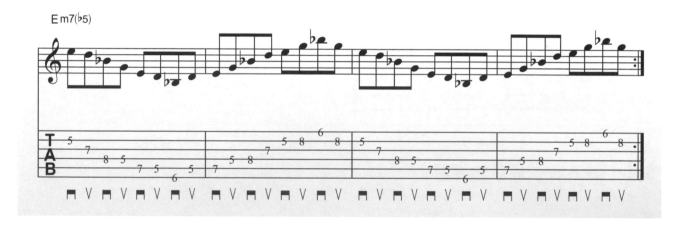

4 練習
Practice 琶音指型以十六分音符上下行，從最高根音下行開始

Em7(♭5)

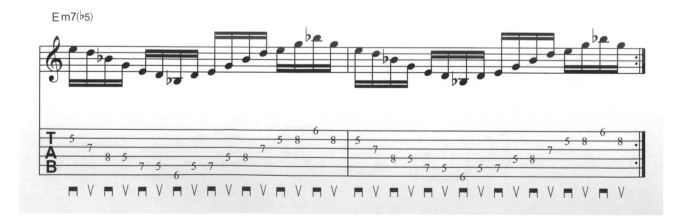

5 練習
Practice 將上述的練習流程套用在Pattern #2～#5

旋律視奏

這是一首爵士名曲，由教師彈奏和弦進行，學生彈奏旋律，本曲視奏宜不斷反覆練習。用第五把位旋律視奏，教師亦可引導學生使用其他把位或高八度視奏。

Satin Doll

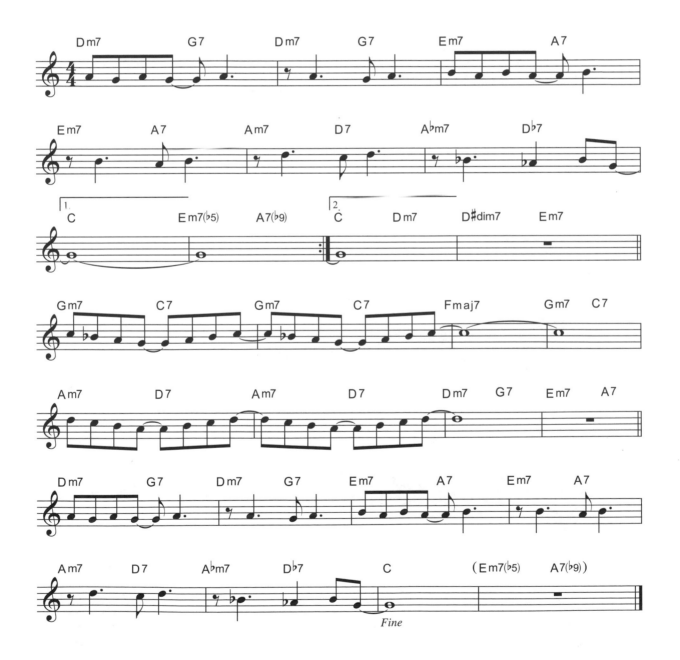

第 **8** 週課程

和聲小調音階（Harmonic Minor Scale）

和聲小調音階的指型

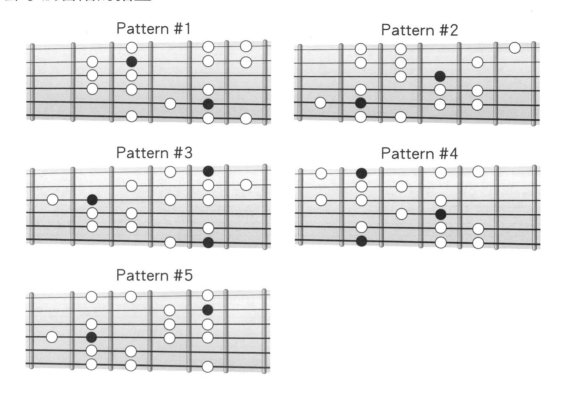

Pattern #1

Pattern #2

Pattern #3

Pattern #4

Pattern #5

和聲小調音階的練習

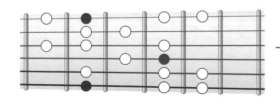

下列練習以A和聲小調音階Pattern #4為例：

1 練習 Practice | 8分音符音階上下行，Picking正向

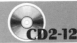

2 練習 Practice | 16分音符音階上下行，Picking正向　CD2-12

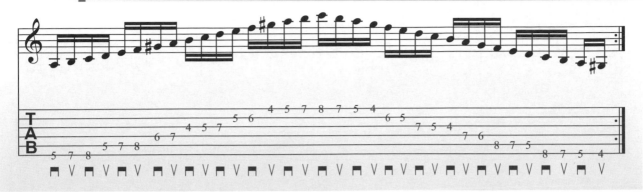

3 練習 Practice | 8分音符音階上下行，Picking反向

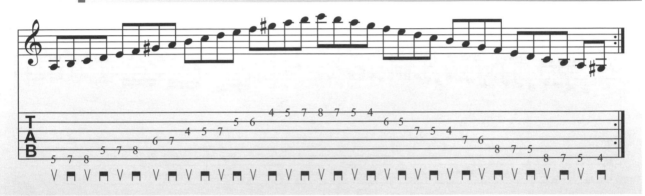

4 練習 Practice | 16分音符音階上下行，Picking反向

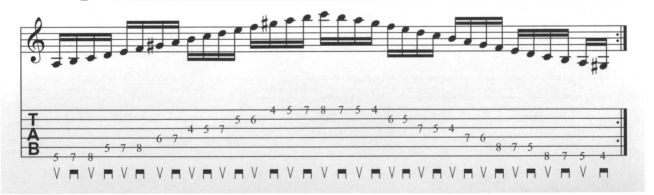

5 練習 Practice | 三連音模進

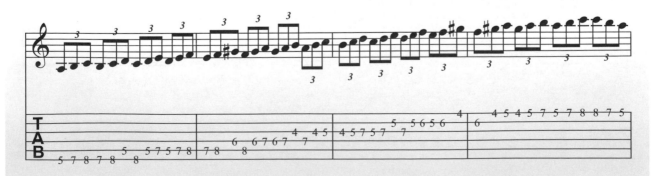

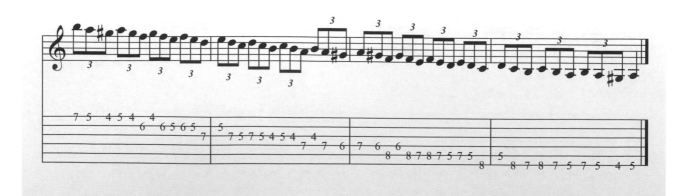

6 練習 Practice │ 16分音符四連音模進

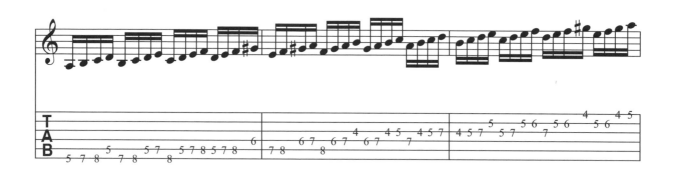

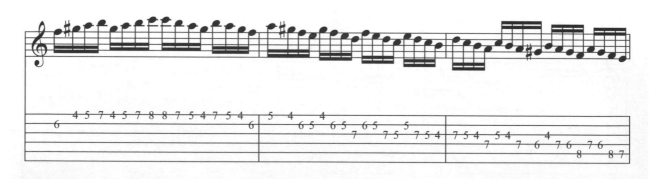

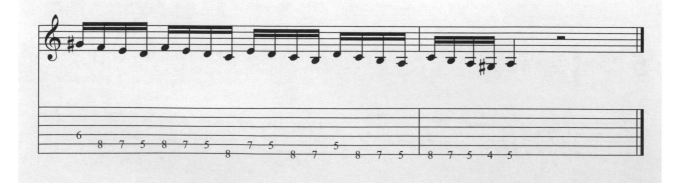

7 練習 Practice │ 將上述練習流程套用於其他Pattern

♥ 和聲小調音階的樂句

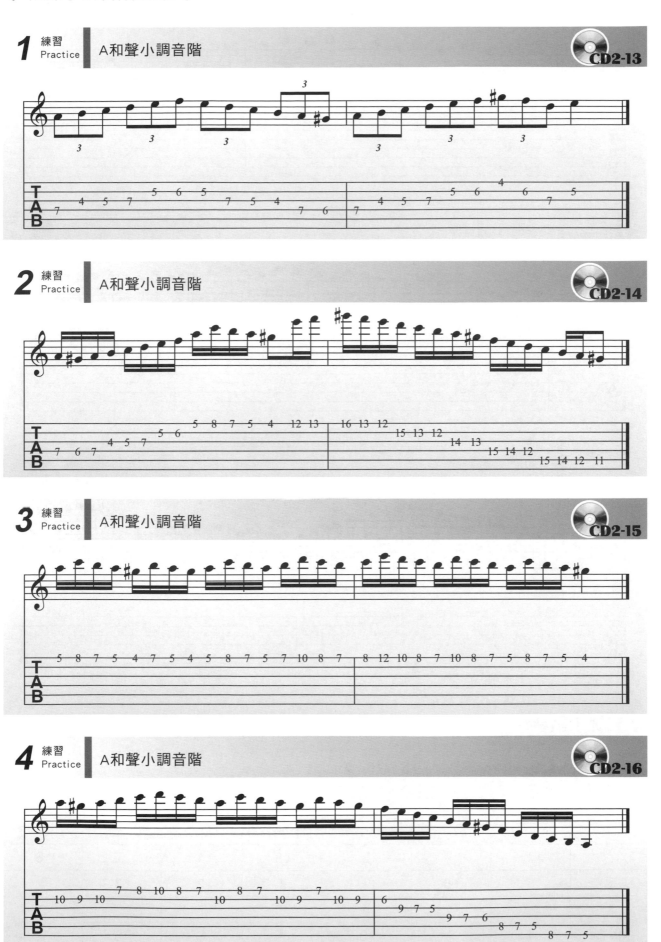

1 練習 Practice | A和聲小調音階　　CD2-13

2 練習 Practice | A和聲小調音階　　CD2-14

3 練習 Practice | A和聲小調音階　　CD2-15

4 練習 Practice | A和聲小調音階　　CD2-16

5 練習 Practice | A和聲小調音階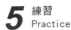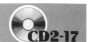

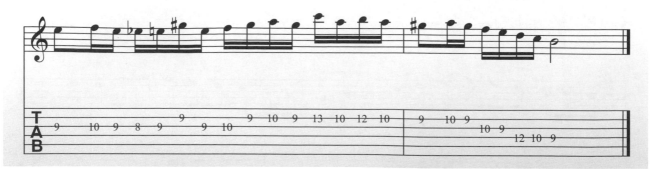

6 練習 Practice | A和聲小調音階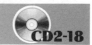

7 練習 Practice | A和聲小調音階

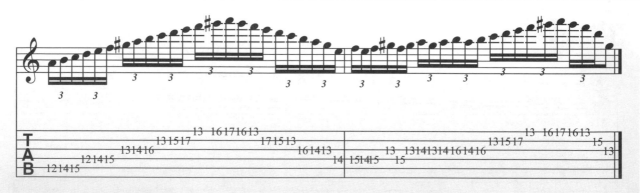

🎸 和聲小調音階分析

和聲小調音階公式：1－2－♭3－4－5－♭6－7
和聲小調音階順階和弦：

	Im/maj7	IIm7(♭5)	♭IIImaj7(#5)	IVm7	V7	♭VImaj7	VIIdim7
7th	7	1	2	♭3	4	5	♭6
5th	5	♭6	7	1	2	♭3	4
3rd	♭3	4	5	♭6	7	1	2
根音	1	2	♭3	4	5	♭6	7

78 現代吉他系統教程 LEVEL 3

自然小調順階和弦與和聲小調音階順階和弦之比較：

自然小調	Im7	IIm7(♭5)	♭IIImaj7	IVm7	Vm7	♭VImaj7	♭VII7
和聲小調	Im/maj7	IIm7（♭5）	♭IIImaj7(♯5)	IVm7	V7	♭VImaj7	VIIdim7

※和聲小調音階的II、IV、VI級順階和弦與自然小調相同

在下列和弦進行即興演奏：

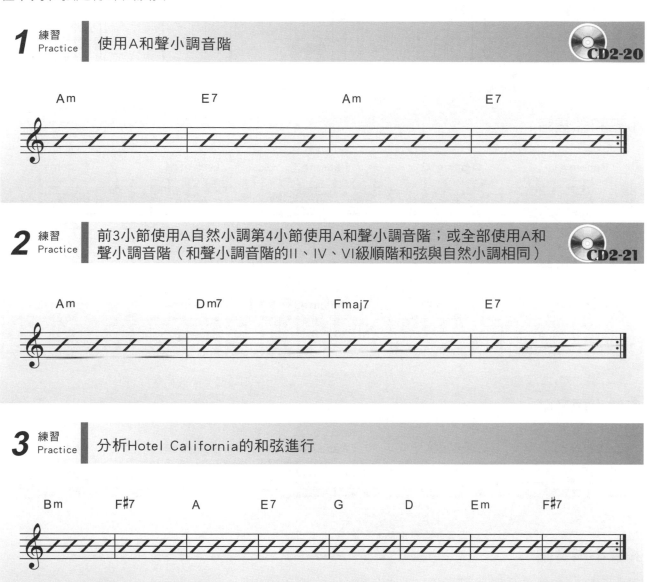

1 練習 Practice | 使用A和聲小調音階 CD2-20

Am E7 Am E7

2 練習 Practice | 前3小節使用A自然小調第4小節使用A和聲小調音階；或全部使用A和聲小調音階（和聲小調音階的II、IV、VI級順階和弦與自然小調相同） CD2-21

Am Dm7 Fmaj7 E7

3 練習 Practice | 分析Hotel California的和弦進行

Bm F♯7 A E7 G D Em F♯7

小調家族的整理：

小三和弦

Pattern #1
X X 3 1 2 X

Pattern #2
X 1 3 4 2 1

Pattern #3
X X 1 4 4 4

Pattern #4
1 3 4 1 1 1

Pattern #5
2 X 1 3 4 X

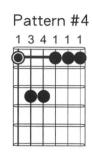
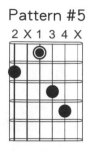

小三和弦琶音

Pattern #1 Pattern #2 Pattern #3 Pattern #4 Pattern #5

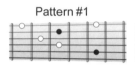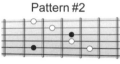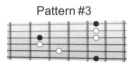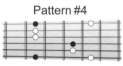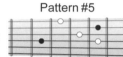

小調五聲音階

Pattern #1 Pattern #2 Pattern #3 Pattern #4 Pattern #5

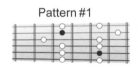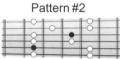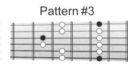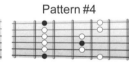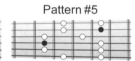

自然小調音階

Pattern #1 Pattern #2 Pattern #3 Pattern #4 Pattern #5

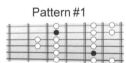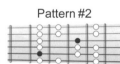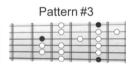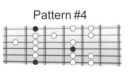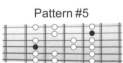

和聲小調音階

Pattern #1 Pattern #2 Pattern #3 Pattern #4 Pattern #5

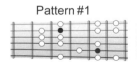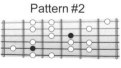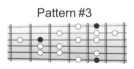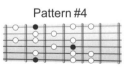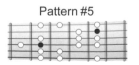

🎸 旋律視奏

　　這是一首爵士名曲，由教師彈奏和弦進行，學生彈奏旋律，本曲視奏宜不斷反覆練習。用第五把位旋律視奏，教師亦可引導學生使用其他把位或高八度視奏。

Solar

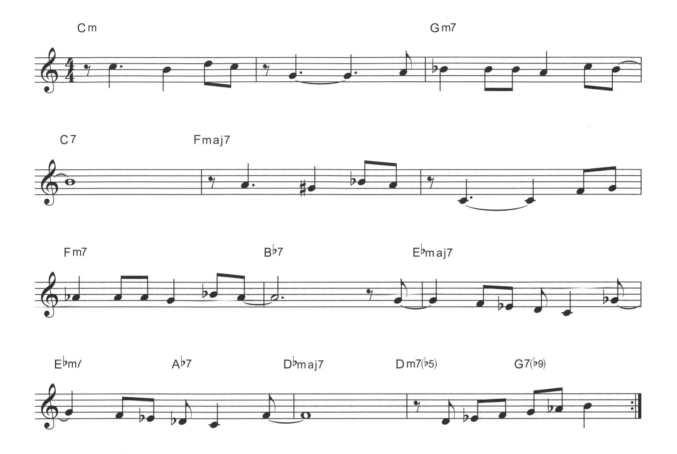

【練習曲】
Lightin

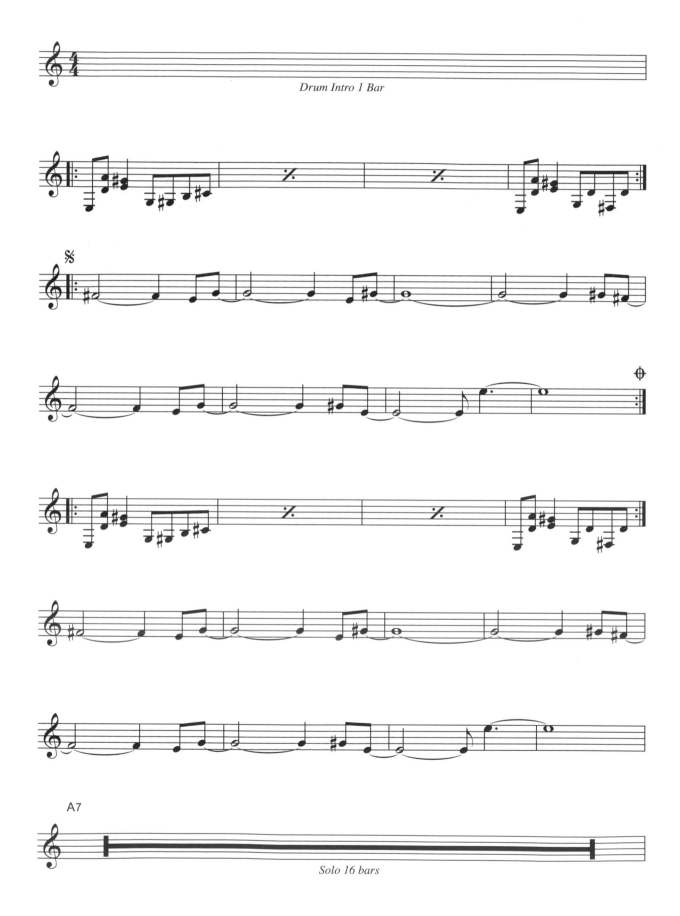

Drum Intro 1 Bar

A7

Solo 16 bars

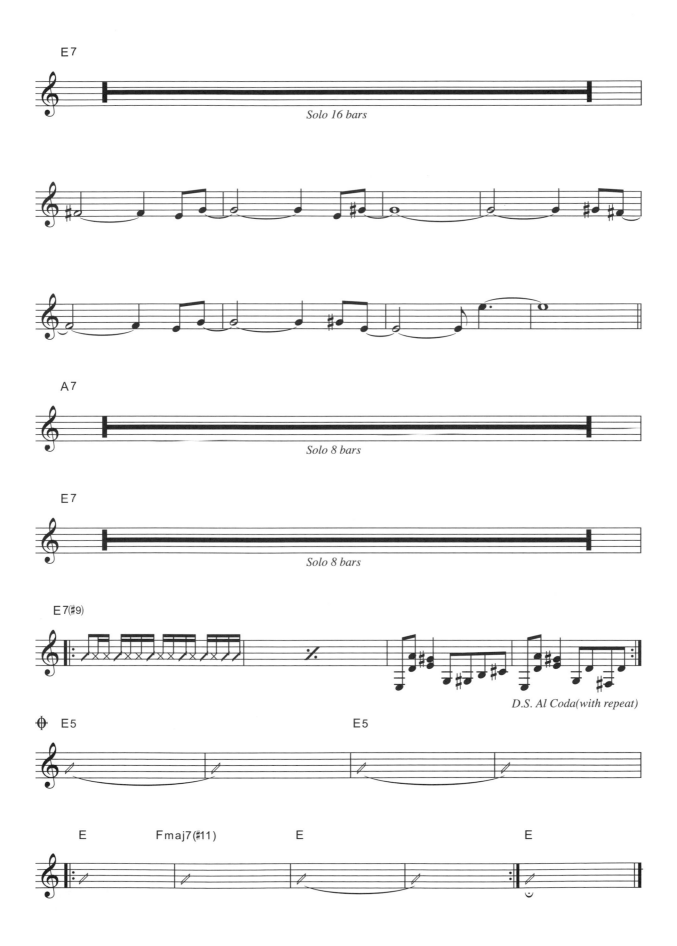

第 9 週課程

大調順階代換（Major Key Diatonic Substitution）

和弦的家族（Diatonic Chord Families）

大調的七個順階和弦可以被分為三種家族，而每個家族都有基本的和聲特性或效果：

1、主和弦家族（Tonic Family）：

包含I、IIIm、VIm。以I級和弦為「家長和弦（Parent Chord）」。它們的聲音可以被用來用作暫時或永久的在某段音樂中停留或達到解決，我們將它視為休息的地方，稱為「家」的聲音。

2、下屬和弦家族（Subdominant Family）：

包含IV、IIm。以IV級和弦為「家長和弦（Parent Chord）」。它們的聲響效果是產生從I級和弦離開的感覺，稱為「離家」的聲音。

3、屬和弦家族（Dominant Family）：

包含V、VIIdim。以V級和弦為「家長和弦（Parent Chord）」。它們的聲響效果就是向 I 級和弦推進（獲得解決），稱為「回家」的聲音。

在同一和弦家族中，和弦可相互代換，而產生新的聲響效果。

	主和弦家族	下屬和弦家族	屬和弦家族
家長和弦	Imaj7	IVmaj7	V7
	IIIm7	IIm7	VIIm7($^\flat$5)
	VIm7		

從下面五線譜可以看得出每一家族裡的和弦們，組成音都和家長和弦近似。

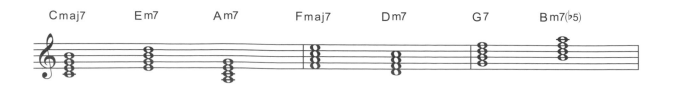

Cmaj7 Em7 Am7 Fmaj7 Dm7 G7 Bm7(♭5)

● 順階琶音代換（Diatonic Arpeggio Substitution）

大調主和弦家族的順階和弦琶音代換

和弦	彈奏的琶音	聲響效果	代換公式
Cmaj7（I） R－3－5－7	Em7（III） E－G－B－D 3－5－7－9	Cmaj9	在單一Imaj7和弦裡，彈奏該和弦的 IIIm7琶音可得到Imaj9的聲響效果
Cmaj7（I） R－3－5－7	Am7（VI） A－C－E－G 13－R－3－5	Cmaj13	在單一Imaj7和弦裡，彈奏該和弦的 VIm7琶音可得到Imaj13的聲響效果

大調下屬和弦家族的順階和弦琶音代換

和弦	彈奏的琶音	聲響效果	代換公式
Dm7（II） R－♭3－5－♭7	Fmaj7（IV） F－A－C－E ♭3－5－♭7－9	Dm9	在單一Im7和弦裡，彈奏該和弦的 ♭IIImaj7琶音可得到Im9的聲響效果
其他可能性			
和弦	彈奏的琶音	聲響效果	代換公式
Dm7（II） R－♭3－5－♭7	Am7（VI） A－C－E－G 5－♭7－9－11	Dm11	在單一Im7和弦裡，彈奏該和弦的 Vm7琶音可得到Im11的聲響效果
Dm7（II） R－♭3－5－♭7	Cmaj7（I） C－E－G－B ♭7－9－11－13	Dm13	在單一Im7和弦裡，彈奏該和弦的 ♭VIImaj7琶音可得到Im13的聲響效果
Dm7（II） R－♭3－5－♭7	Em7（III） E－G－B－D 9－11－13－R	Dm13	在單一Im7和弦裡，彈奏該和弦的 IIm7琶音可得到Im13的聲響效果
Dm7（II） R－♭3－5－♭7	G7（V） G－B－D－F 11－13－R－♭3	Dm13	在單一Im7和弦裡，彈奏該和弦的 IV7琶音可得到Im13的聲響效果

大調屬和弦家族的順階和弦琶音代換

和弦	彈奏的琶音	聲響效果	代換公式
G7（V） R－3－5－♭7	Bm7(♭5)（VII） B－D－F－A 3－5－♭7－9	G9	在單一I7和弦裡，彈奏該和弦的 IIIm7♭5琶音可得到I9的聲響效果
其他可能性			
和弦	彈奏的琶音	聲響效果	代換公式
G7（V） R－3－5－♭7	Dm7（II） D－F－A－C 5－♭7－9－11	G11	在單一I7和弦裡，彈奏該和弦的 Vm7琶音可得到I11的聲響效果
G7（V） R－3－5－♭7	Fmaj7（IV） F－A－C－E ♭7－9－11－13	G13	在單一I7和弦裡，彈奏該和弦的 ♭VIImaj7琶音可得到I13的聲響效果

🎸 小調順階代換（Minor Key Diatonic Substitution）

◗ 和弦的家族（Diatonic Chord Families）

小調的七個順階和弦也可以被分為三種家族，而每個家族都有基本的和聲特性或效果：

1、主和弦家族（Tonic Family）：

包含Im、♭III。以Im和弦為「家長和弦（Parent Chord）」。

2、下屬和弦家族（Subdominant Family）：

包含IVm、IIdim、♭VI。以IVm和弦為「家長和弦（Parent Chord）」。

3、屬和弦家族（Dominant Family）：

包含Vm、♭VII（或V、VIIdim）。以V級和弦為「家長和弦（Parent Chord）」。

在同一和弦家族中，和弦可相互代換，而產生新的聲響效果。

	主和弦家族	下屬和弦家族	屬和弦家族
家長和弦	Im7	IVm7	Vm7或V7
	♭IIImaj7	IIm7(♭5)	♭VII7或VIIm7♭5
		♭VImaj7	

◗ 順階琶音代換（Diatonic Arpeggio Substitution）

小調主和弦家族的順階和弦琶音代換

和弦	彈奏的琶音	聲響效果	代換公式
Cm7（I） R－♭3－5－♭7	E♭maj7（♭III） E♭－G－B♭－D ♭3－5－♭7－9	Cm9	在單一Im7和弦裡，彈奏該和弦的 ♭IIImaj7琶音可得到Im9的聲響效果

小調下屬和弦家族的順階和弦琶音代換

和弦	彈奏的琶音	聲響效果	代換公式
Fm7（IV） R－♭3－5－♭7	Dm7(♭5)（II） D－F－A♭－C 13－R－♭3－5	Dm13	在單一Im7和弦裡，彈奏該和弦的 VIm7(♭5)琶音可得到Im13的聲響效果
Fm7（IV） R－♭3－5－♭7	A♭maj7（♭VI） A♭－C－E♭－G ♭3－5－♭7－9	Dm9	在單一Im7和弦裡，彈奏該和弦的 ♭IIImaj7琶音可得到Im9的聲響效果

小調屬和弦家族的順階和弦琶音代換

和弦	彈奏的琶音	聲響效果	代換公式
Gm7（V） R－♭3－5－♭7	B♭7（♭VII） B♭－D－F－A♭ ♭3－5－♭7－♭9	Gm7（♭9）	在單一Im7和弦裡，彈奏該和弦的 ♭III7琶音可得到Im7（♭9）的聲響效果

總整理：

1、在單一Imaj7和弦裡，除了該和弦的琶音外，可彈奏該和弦的：

IIIm7、VIm7琶音

2、在單一Im7和弦裡，除了該和弦的琶音外，可彈奏該和弦的：

♭IIImaj7、♭VIImaj7、IIm7、Vm7、♭III7、IV7、VIm7（♭5）琶音

3、在單一I7和弦裡，除了該和弦的琶音外，可彈奏該和弦的：

IIIm7（♭5）、Vm7、♭VIImaj7琶音

1 練習 Practice 示範在Cmaj7和弦裡使用了Cmaj7、Em7、Am7琶音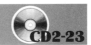

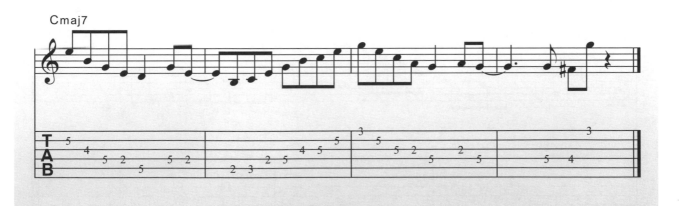

2 練習 Practice Dm7裡使用Fmaj7琶音；G7使用Bm7（♭5）琶音；Cmaj7使用Em7琶音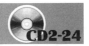

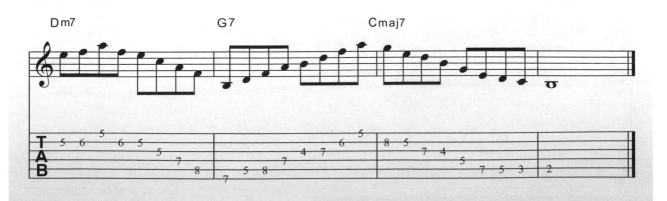

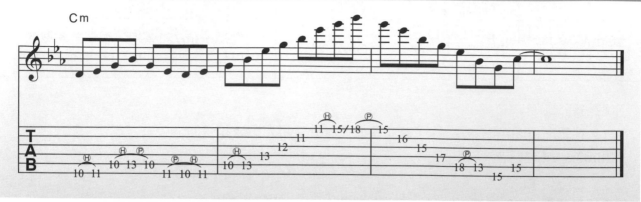

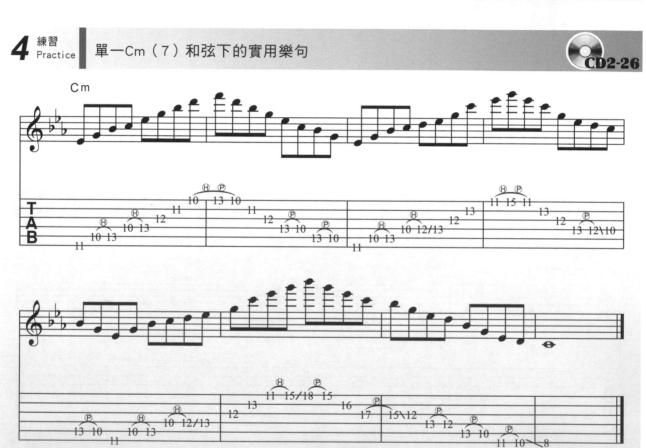

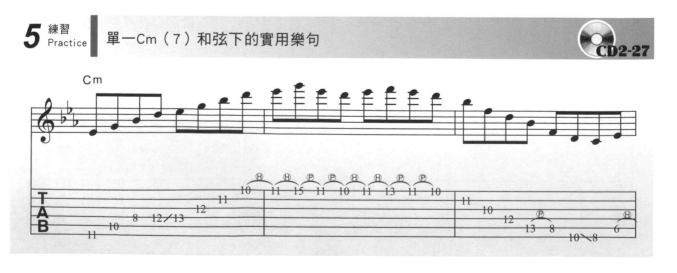

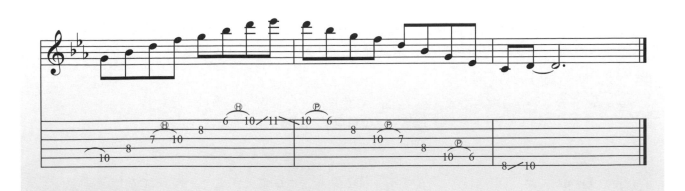

 6 練習 Practice | 單一Cm（7）和弦下的實用樂句 CD2-28

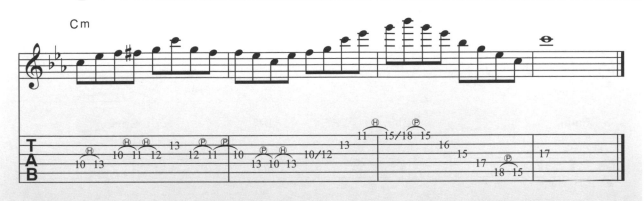

7 練習 Practice | 單一Cm（7）和弦下的實用樂句 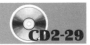 CD2-29

8 練習 Practice | 在單一Xm7和弦下即興演奏，並加以運用琶音代換與上述樂句

9 練習 Practice | 在單一X7和弦下即興演奏，嘗試各種琶音代換可能性

10 練習 Practice | 在單一Xmaj7和弦下即興演奏，嘗試各種琶音代換可能性

旋律視奏

　　這是一首爵士名曲，由教師彈奏和弦進行，學生彈奏旋律，本曲視奏宜不斷反覆練習。用第五把位旋律視奏，教師亦可引導學生使用其他把位或高八度視奏。注意調號，所有的音符B都要視為B♭，除了遇到臨時還原記號以外。

A Foggy Day

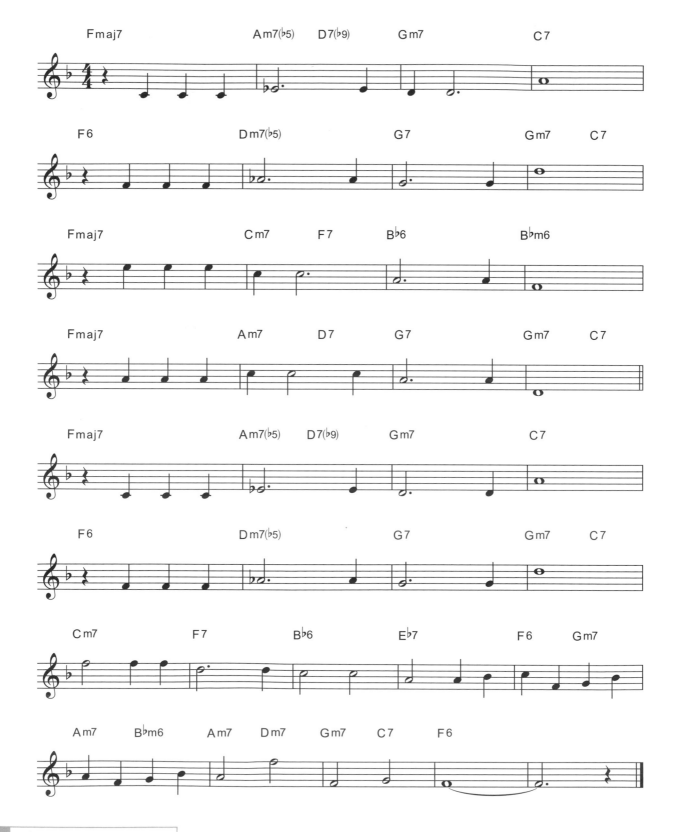

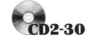

【練習曲】
Chicken

CD2-30

第 9 週

第10週課程

小調調性中心彈奏（Minor Key Center Playing）

混合應用自然小調音階、多利安（Dorian）調式音階、和聲小調音階

以下面的和弦進行為例，聽覺上可以明顯地判斷調性中心（Key Center）為A小調；即主和弦為Am7。

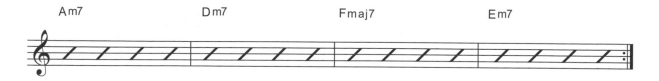

所以這四個和弦在A小調內扮演的角色分別為：Im7、IVm7、♭VImaj7、Vm7。完全符合小調順階和弦公式。這樣的和弦進行使用調性中心彈奏法，可採用「A自然小調音階」彈奏整個和弦進行。範例如下：

 範例

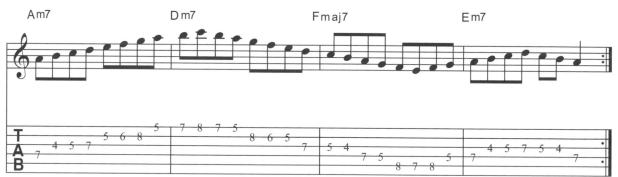

若和弦進行為下例，聽覺上仍然可以明顯地判斷調性中心（Key Center）為A小調；及主和弦為Am7。

所以這四個和弦在A小調內扮演的角色分別為：Im7、IV7、♭VImaj7、Vm7。除了IV7外，其餘符合小調順階和弦公式。

這樣的和弦進行使用調性中心彈奏法，可在D7採用「A Dorian」，其餘採用「A自然小調音階」。請注意A Dorian與A自然小調音階只有一個音符不同。範例如下：

🎸 範例

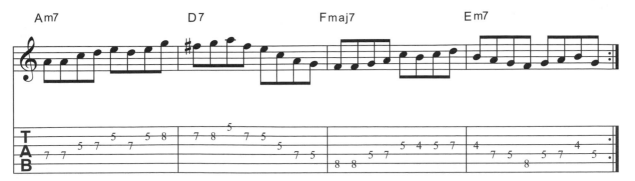

若和弦進行為下例，聽覺上仍然可以明顯地判斷調性中心（Key Center）為A小調；及主和弦為Am7。

所以這四個和弦在A小調內扮演的角色分別為：Im7、IV7、♭VImaj7、V7。除了IV7與V7外，其餘符合小調順階和弦公式。

這樣的和弦進行使用調性中心彈奏法，可在D7採用「A Dorian」；在E7採用「A和聲小調音階」，其餘部分回復採用「A自然小調音階」。範例如下：

🎸 範例

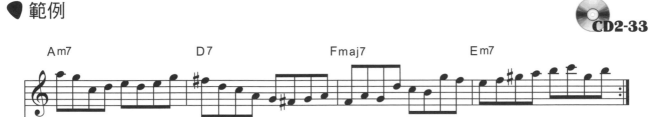

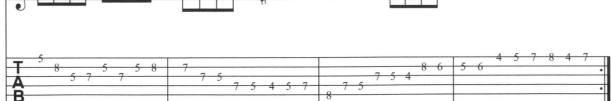

三和弦的和弦進行分析與七和弦相同，但七和弦的和弦進行因為有屬七和弦特別常扮演小調♭VII7或小調V7來幫助我們定義調性中心的位置，所以我們可以因此知道一些和弦在順階和弦系統裡的合理與否，但三和弦的順階和弦卻缺少的這樣的蛛絲馬跡，所以分析起來會更困難一些，當然也會有更多詮釋的可能性，每個人分析的觀點與結果也會不盡相同。

以下面的和弦進行為例，聽覺上可以明顯地判斷調性中心（Key Center）為C小調；即主和弦為Cm。

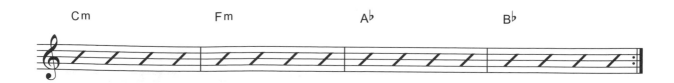

♥ 範例

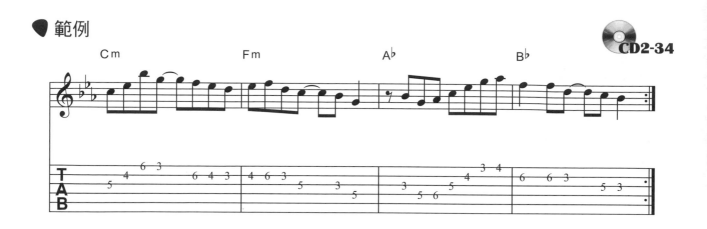

CD2-34

更多的範例，尤其在小調主和弦裡可以試著使用藍調音階

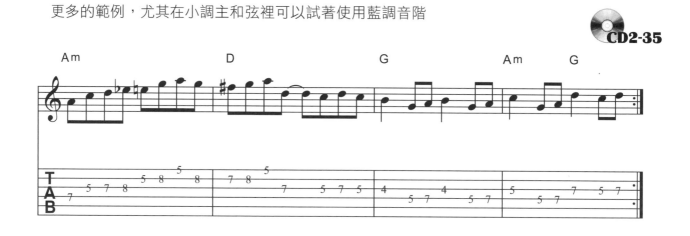

CD2-35

分析下列和弦進行並在該和弦進行即興演奏

1 練習 Practice

CD2-36

| C#m7(♭5) | F#7 | Bm7 | Bm7 |

2 練習 Practice

CD2-37

| Em7 | A7 | Em7 | A7 |

3 練習
Practice

CD2-38

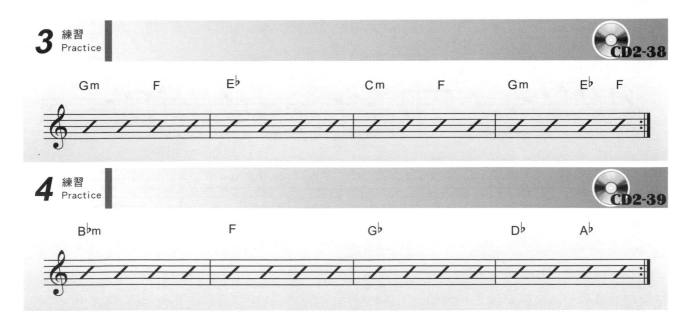

4 練習
Practice

CD2-39

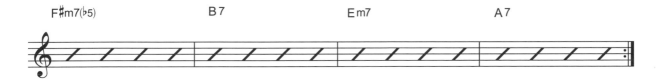

更多小調的和弦進行

下面範例的和弦進行是一組E小調II-V-I的和弦進行加上一個IV級屬七和弦

F#m7(♭5) B7 Em7 A7

第一種方式來彈奏這個和弦進行是在第一小節使用自然小調音階；在第二小節使用和聲小調音階；在第三與第四小節使用E Dorian。

CD2-40

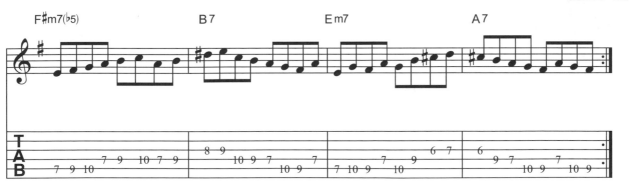

也可以使用一些琶音

CD2-41

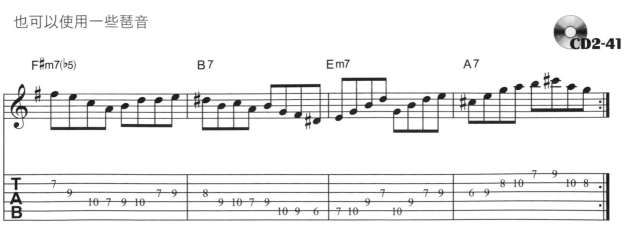

也可以使用簡單的小調五聲音階或藍調音階

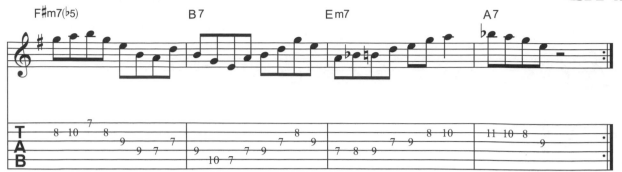

另一種常見的即興演奏情況是在單一的小三（七）和弦下（One Chord Vamp），可以使用任何小調系列音階來彈奏該單一的和弦，至於使用何者則取決於彈奏者需要的味道。

● 範例

A小調五聲音階

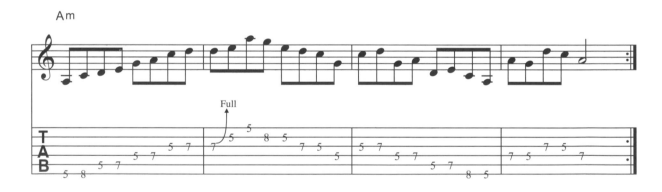

A藍調音階

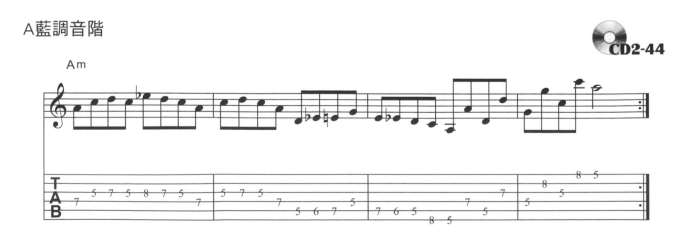

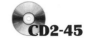

第10週

A自然小調音階

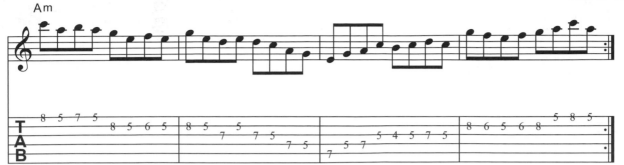

CD2-45

A Dorian調式音階

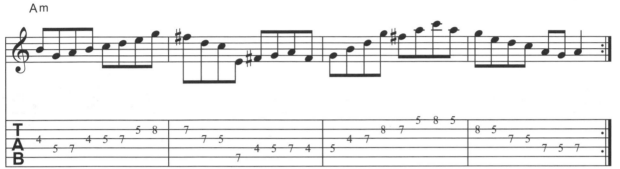

CD2-46

A和聲小調音階

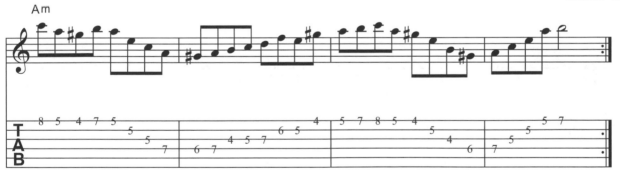

CD2-47

分析下列和弦進行並即興演奏

練習 1
Practice

CD2-48

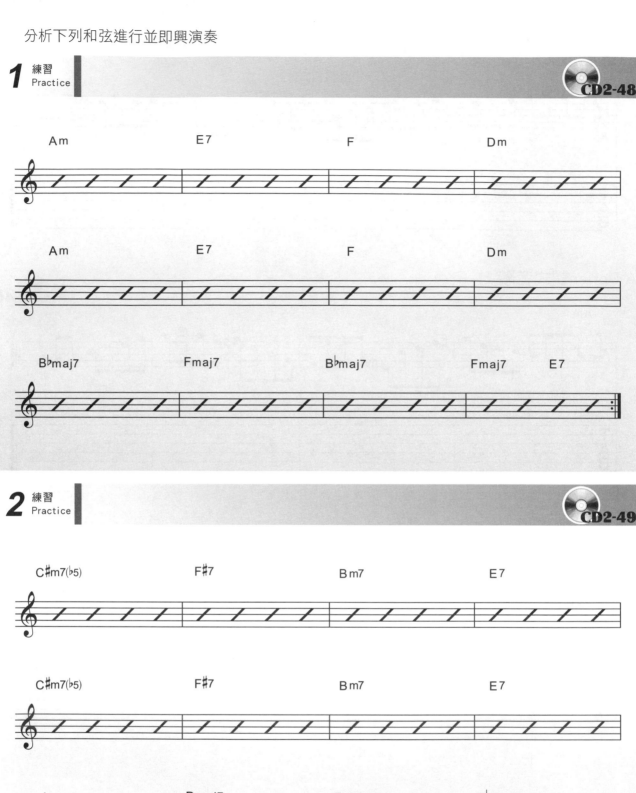

練習 2
Practice

CD2-49

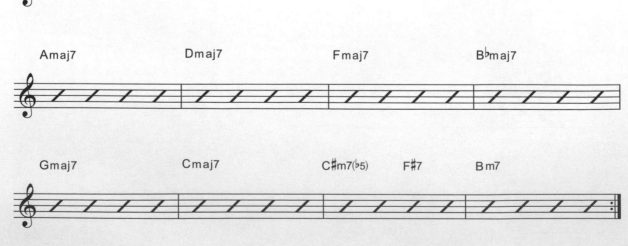

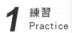 # 大調II-V-I和弦進行與琶音整合

大調II-V-I和弦進行，以C大調為例即Dm7-G7-Cmaj7。這樣的和弦進行結構常發生於各式風格的音樂中，尤其以爵士樂最為明顯。

在許多旋律或獨奏樂句裡，並不完全是以「音階」角度來作編排，然而，使用音階的這種Key Center的旋律建構方式不容易有效地表現出和聲的進行，也很難掌握音符的適用性，Chord Tone（和弦組成音）的旋律建構或即興演奏方法提供了很好的解決。

以下是大調II－V－I的和弦進行，我們使用Chord Tone（也就是Arpeggio）來練習旋律的連結，這些練習可幫助我們組織如何在即興演奏中迅速而流暢地使用Chord Tone。以下五個範例為Dm7－G7－Cmaj7在吉他指板上的五個位置。

1 練習 Practice 從Dm7 Pattern #1開始，反覆練習，盡量每次循環從不同音起始 CD2-50

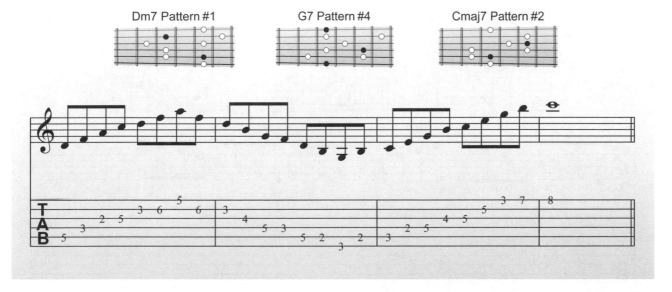

2 練習 Practice 從Dm7 Pattern #2開始，反覆練習，盡量每次循環從不同音起始

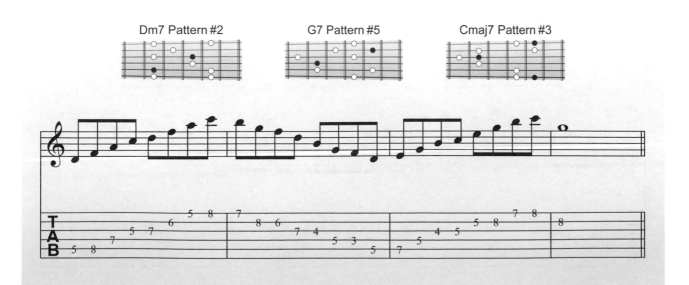

3 練習
Practice 　從Dm7 Pattern #3開始，反覆練習，盡量每次循環從不同音起始

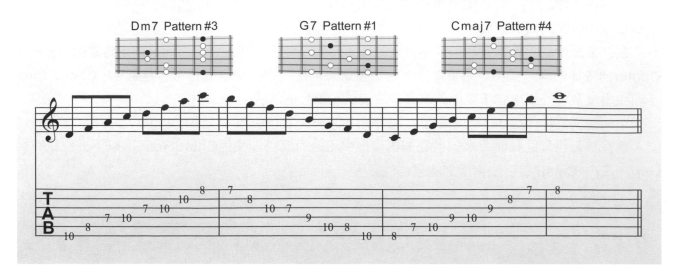

4 練習
Practice 　從Dm7 Pattern #4開始，反覆練習，盡量每次循環從不同音起始

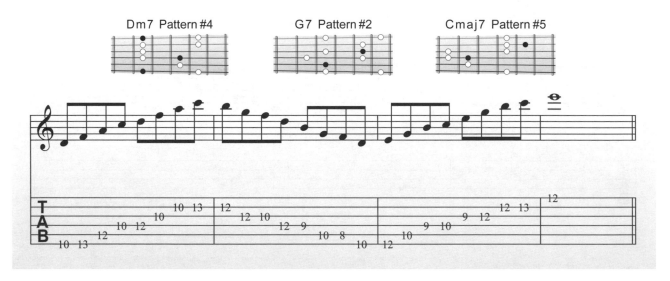

5 練習
Practice 　從Dm7 Pattern #5開始，反覆練習，盡量每次循環從不同音起始

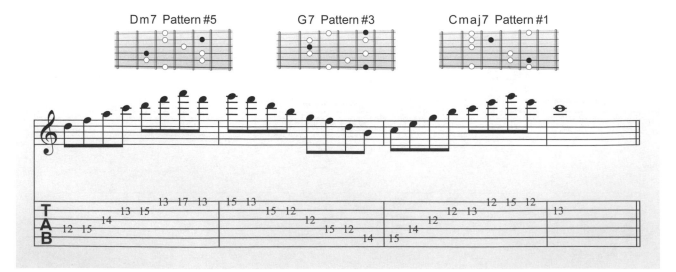

🎸 複習

小七和弦琶音（Xm7）

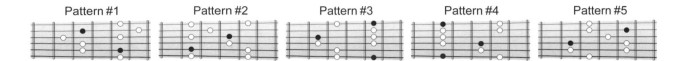

大七和弦琶音（Xmaj7）

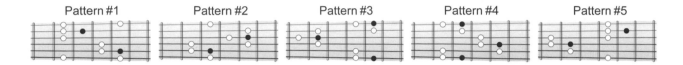

屬七和弦琶音（X7）

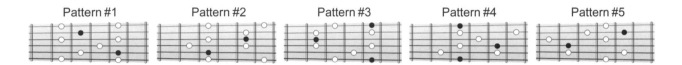

🎸 旋律視奏

　　這是一首爵士名曲，由教師彈奏和弦進行，學生彈奏旋律，本曲視奏宜不斷反覆練習。用第五把位旋律視奏，教師亦可引導學生使用其他把位或高八度視奏。注意調號，所有的音符B都要視為B♭，除了遇到臨時還原記號以外。

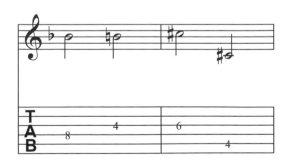

Beautiful Love

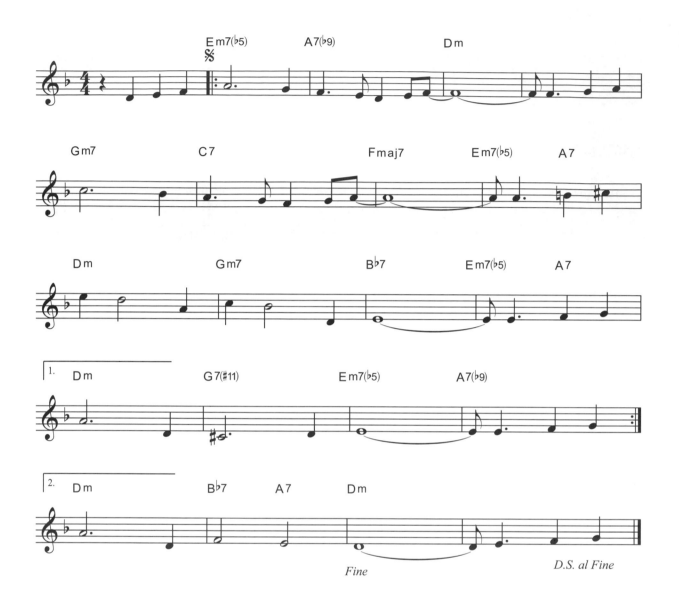

第 11 週課程

調式內轉（Modal Interchange）

在現今的流行音樂中，常可見某些和弦進行似乎無法符合任何一個調性公式，但許多情況可以很明顯地被分析出它們基本上建立在一個大調或小調，而只有少數的幾個和弦不是在該調性的順階和聲裡，通常描述這些「非順階（Non-Diatonic）」的和聲稱為「半音和聲（Chromatic Harmony）」。具有半音和聲的和弦進行並不總是聽起來不和諧，事實上，許多流行音樂像搖滾或藍調則以非順階的和聲架構它們的聲音，這是因為所謂的順階系統「Diatonic System」在這些非古典音樂的衝擊之前就被建立，就如藍調音樂帶領了新的在傳統古典音樂規則外的當代音樂聲響，而這時許多的理論則被發展出，來解釋半音和聲如何運作與組織。

1、平行大小調（Parallel Major/Minor Keys）

如之前所討論過的，「關係大小調（Relative Major/Minor）」是指那些共用相同調號（Key Signature）但不同主音（Tonic）的大調與小調，像C大調與A小調；若是共用主音但不同調號的大小調則稱為「平行大小調（Parallel Keys）」，如C大調與C小調。

1 練習 Practice | 寫出C大調音階與它的平行小調音階

C Major　　　　　　　　　　　C minor

2、調式內轉（Modal Interchange）

在歐洲傳統古典樂理中，只有兩個調性性質（Tonal Quality），即是大調與小調，包含它們的音階與順階和聲，我們學習應用大調系統或小調系統的音階與和聲都是分開來討論的，但是現今的流行音樂中有些情況是無法由單一的大調或小調系統來分析。例如下列的和弦進行：

C　　　　　　　B♭　　　　　　E♭　　　　　　C

因為這個和弦進行起始與結束在C和弦，所以聽覺上很容易告訴我們C Major似乎為其Key Center，但是B♭與E♭這兩個和弦並不屬於C大調的和聲，然而這個和弦進行聽起來卻不會令人感到不和諧，所以是否可以解釋這些顯然不屬於C大調和聲的和弦與C大調的關係？答案即是「調式內轉（Modal Interchange）」的概念。

2 練習 Practice

寫出C大調順階三和弦

寫出C小調順階三和弦

從練習中這兩組以C為音調中心（Tonal Center）的和聲群組可以看出E♭與B♭這兩個和弦事實上屬於C小調，上述的和弦進行似乎是混合了C大調與C小調的和聲，因為C和弦是主和弦（Tonic Chord），所以E♭與B♭可以被解釋為從C小調「借」過來增加原來調性的色彩而且不改變原來的整體調性。

上述的和弦進行可級數化如下：

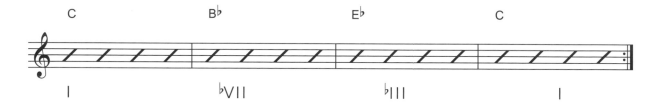

C大調是原來主要的和弦進行模式，所以其他在C大調以外的和弦就是次要結構的部分，比較下列順階和弦。

範例：「被借來的」平行小調和弦分析

音階級數	I	II	III	IV	V	VI	VII
大調順階和弦	C	Dm	Em	F	G	Am	Bdim
平行小調順階	Cm	Ddim	E♭	Fm	Gm	A♭	B♭
調式內轉分析	Im	IIdim	♭III	IVm	Vm	♭VI	♭VII

3 練習 Practice | 分析下列的和弦進行並寫出和弦級數

在大多數的情況，調式內轉發生在大調向其平行小調借和弦，但有時候也會以小調為主，向其平行大調借和弦。

4 練習 Practice | 分析下列的和弦進行並寫出和弦級數

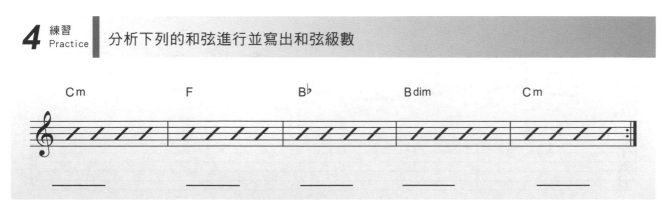

範例：「被借來的」平行大調和弦分析

音階級數	I	II	III	IV	V	VI	VII
小調順階和弦	Cm	Ddim	E♭	Fm	Gm	A♭	B♭
平行大調順階	C	Dm	Em	F	G	Am	Bdim
調式內轉分析	I	IIm	IIIm	IV	V	VIm	VIIdim

要特別注意的是，向平行大調借和弦的情況中，IIm與IVmaj通常可以被定義為Dorian調式的順階和弦；Vmaj與VIIdim也可以當作是和聲小調音階的順階和弦，事實上有很多不同的方式可以解釋和聲的關係，所以視情況的需要而使用最佳的解釋方式是很重要的。

對一個編曲者而言，調式內轉是一個非常有利的工具，因為它提供了一個在相近的調性系統裡找出新聲響的好方法；對於即興演奏而言，在一個特定音階下，這些相關的和弦快速地襯托出特別的好音符。

5 練習 Practice | 下列和弦進行皆包含了調式內轉的和弦，寫出下列和弦進行的和弦級數

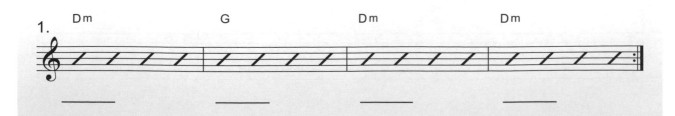

2.
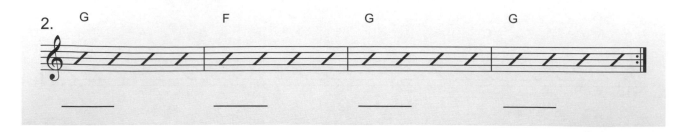

調式內轉的實際彈奏

♦ 範例1

CD2-51

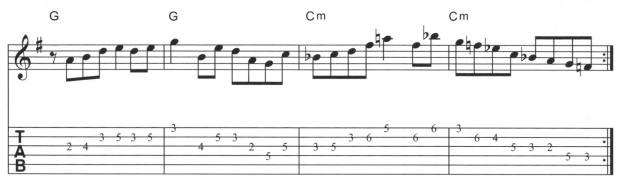

6 練習 Practice | 在上述和弦進行即興演奏

CD2-51

♦ 範例2

CD2-52

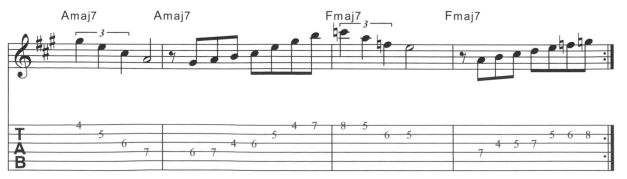

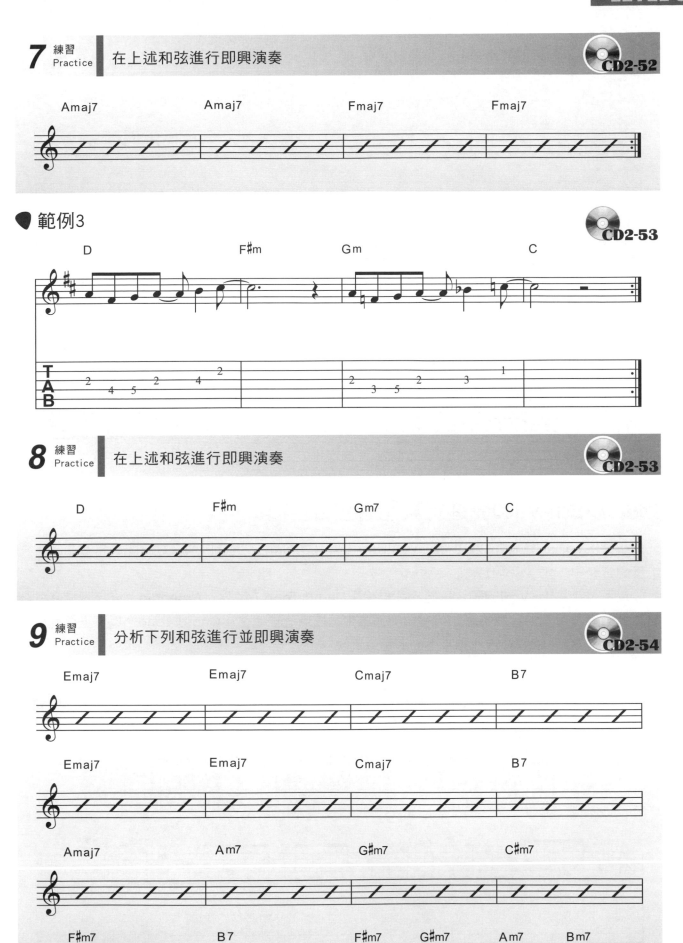

7 練習 Practice　在上述和弦進行即興演奏　CD2-52

Amaj7　Amaj7　Fmaj7　Fmaj7

範例3　CD2-53

D　F#m　Gm　C

8 練習 Practice　在上述和弦進行即興演奏　CD2-53

D　F#m　Gm7　C

9 練習 Practice　分析下列和弦進行並即興演奏　CD2-54

Emaj7　Emaj7　Cmaj7　B7

Emaj7　Emaj7　Cmaj7　B7

Amaj7　Am7　G#m7　C#m7

F#m7　B7　F#m7　G#m7　Am7　Bm7

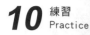

10 練習 Practice 分析下列和弦進行並即興演奏

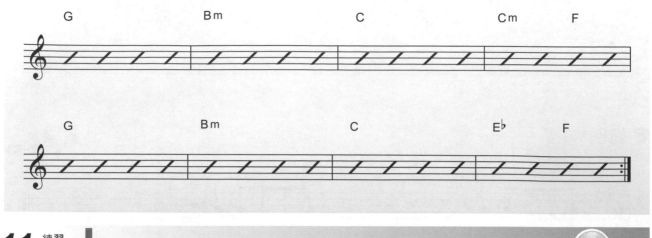

11 練習 Practice 分析下列和弦進行並即興演奏

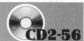

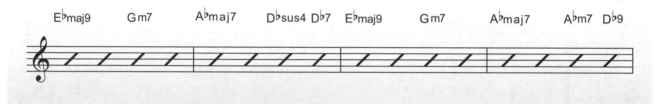

🎸 小調II-V-I和弦進行與琶音整合

　　小調II-V-I和弦進行，以C小調為例即Dm7(♭5)-G7-Cm7。這樣的和弦進行結構常發生於各式風格的音樂中，尤其以爵士樂最為明顯。

　　以下是小調II－V－I的和弦進行，我們使用Chord Tone（也就是Arpeggio）來練習旋律的連結，這些練習可幫助我們組織如何在即興演奏中迅速而流暢地使用Chord Tone。以下五個範例為Dm7(♭5)－G7－Cm7在吉他指板上的五個位置。

1 練習 Practice 從Dm7(♭5) Pattern #1開始，反覆練習，盡量每次循環從不同音起始

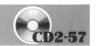

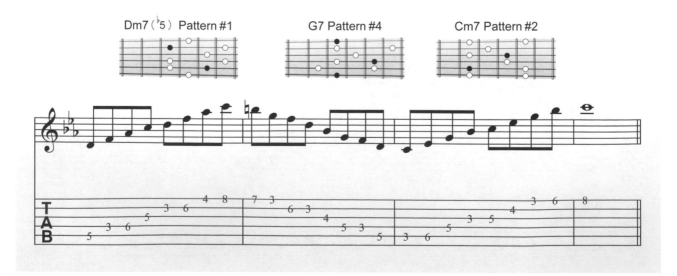

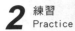

2 練習 Practice | 從Dm7(♭5) Pattern #2開始，反覆練習，盡量每次循環從不同音起始

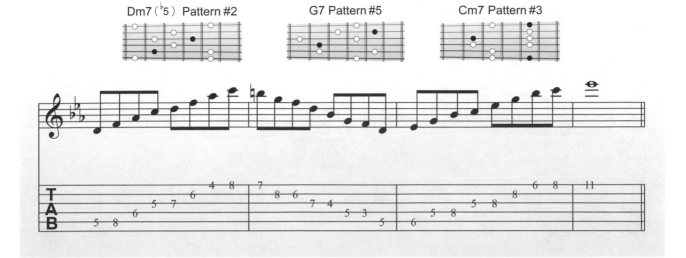

3 練習 Practice | 從Dm7(♭5) Pattern #3開始，反覆練習，盡量每次循環從不同音起始

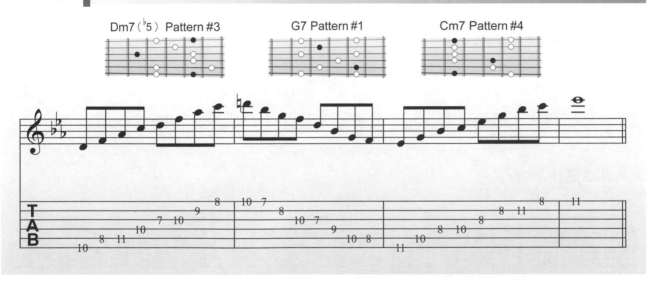

4 練習 Practice | 從Dm7(♭5) Pattern #4開始，反覆練習，盡量每次循環從不同音起始

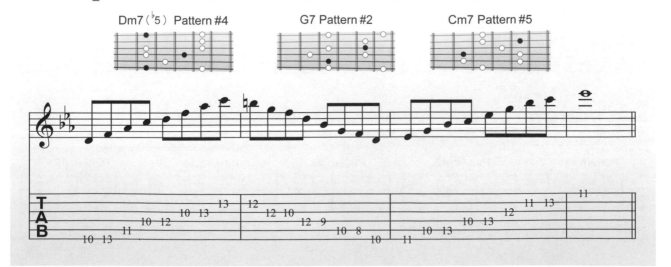

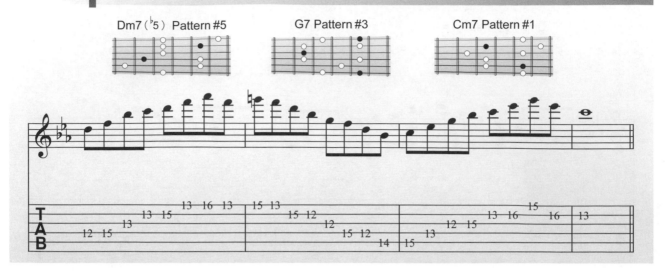

複習

小七和弦琶音（Xm7）

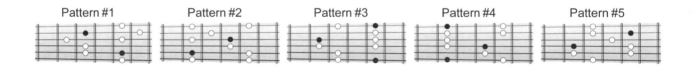

大七和弦琶音（Xmaj7）

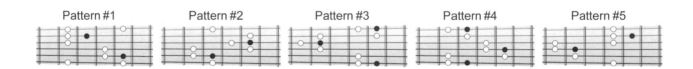

屬七和弦琶音（X7）

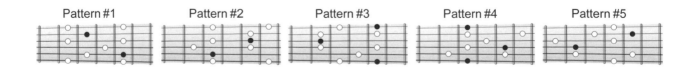

小七減五和弦琶音（Xm7(♭5)）

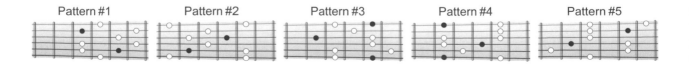

旋律視奏

這是一首爵士名曲，由教師彈奏和弦進行，學生彈奏旋律，本曲視奏宜不斷反覆練習。

I Love You

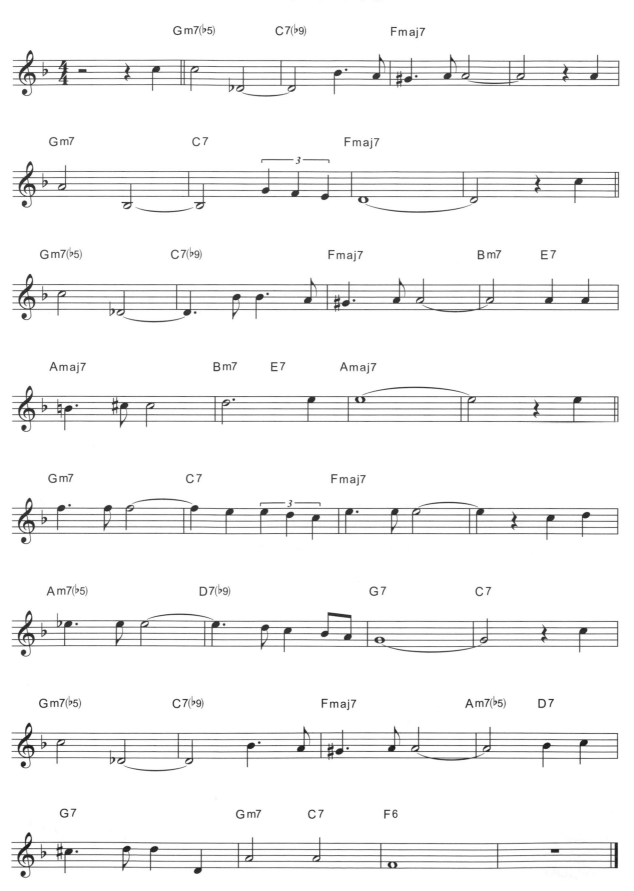

次屬和弦（Secondary Dominants）

Modal Interchange的概念是描述和弦的進行似乎是同一個調性，但事實卻不是所有的和弦都符合該調性的順階和弦公式。本週我們將討論另一組具有類似現象的和聲。

次屬和弦的分析

1 練習 Practice　分析下列和弦進行，並定義每個和弦的級數

C	A7	Dm	G7	C

以目前為止的方式分析，藉由兩個屬七和弦的出現，在這個和弦進行會出現兩個調性，在順階和弦理論中，屬七和弦通常為V級和弦也是一個彰顯和弦進行調性最強烈的特徵。因此，由G7－C的出現可以判斷出C大調；由A7－Dm的出現可以判斷出D小調，然而，Dm也是C大調的II級和弦，所以A7這個和弦真的改變了和弦進行的調性？或者有其他的解釋方法？

像以前一樣，用耳朵聽可以解開眼睛看不出來的秘密。耳朵告訴我們主和弦很明顯的是C，而A7聽起來像是VI級Am的變形；Dm聽起來像是真正的II級和弦，A7比Am更增加了趨向Dm的拉力，但並不表示A7的出現就造成一個新的調性，這個A7就是一個「次屬和弦」的例子。

雖然次屬和弦似乎打破了屬七和弦總是V級和弦的規則，不過一個次屬和弦在功能上仍然是一個V級和弦，是I級和弦以外的其他和弦的V級和弦。在上面的例子中，A7是IIm的V級和弦，是暫時性的V級和弦，我們用「V7/IIm」來紀錄這個和弦在整個和弦進行的級數，藉此與真正的V級和弦G7以示區別。

範例：分析下列和弦進行的級數

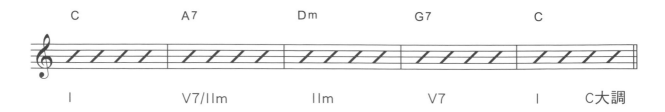

C	A7	Dm	G7	C	
I	V7/IIm	IIm	V7	I	C大調

注意：將此A7寫成VI7也相當普遍。

次屬和弦的種類

次屬和弦可能出現在大調或小調，整體的規則是：【任何順階和弦都可以在該和弦前面加入其次屬和弦，除了大調的VII級與小調的II級和弦例外】

大調的VII級與小調的II級和弦基本上是減三和弦（Diminished Triad），被認為太不和諧的聲音，而無法成為一個暫時的「主和弦」。

2 練習 Practice 下列C大調或C小調的練習皆包含了一個或數個次屬和弦。分析它們並使用V7/VIm或V7/IV等的羅馬數字表示之。

次屬和弦的變化

一個次屬和弦是用來營造對目標和弦的預期效果,使用了屬七和弦,而為了區別有解決至其I級和弦的屬七和弦與未解決至其I級和弦的屬七和弦,兩種屬七和弦的特性就被定義出來了。

第一種「有」解決至其I級和弦的屬七和弦,如V7—I;V7/IIm—IIm等,稱為「有作用的屬七和弦」(Functioning Dominant Chord);另一種「沒有」解決其I級和弦的屬七和弦稱為「無作用的屬七和弦」(Non-Functioning Dominant Chord)。

3 練習 Practice | 分析下列C大調和弦進行,它們包含了「調式內轉」、「有作用的屬七和弦」、「無作用的屬七和弦」與「次屬和弦」的範例。

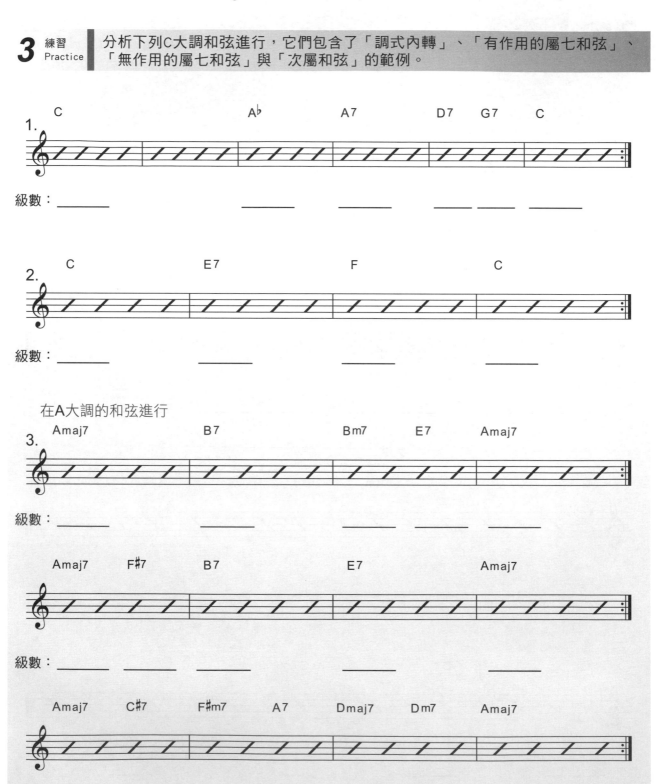

變化和弦（Altered Chords）

除了調式內轉與次屬和弦外，在這裡，我們將討論如何將一般的和弦加以變化而營造另一種新的和聲進行的聲音。

1、張力與解決（Tension and Resolution）

傳統和聲進行中的其中一種重要的力量為「張力（Tension）」趨向「解決（Resolution）」（張力的釋放）的行進方式，也就是不和諧音（Dissonance）至和諧音（Consonance）的移動。例如常見的從不和諧屬七和弦至和諧的大小主和弦之移動方式。一個不和諧的和弦容易讓聽者覺得不舒服而進而期待下一個可以解決該和弦的和諧和弦出現，編曲者常用這種手法來刺激聽者的聽覺感官。所以如何增加和聲張力來並增加聽者感官的刺激是我們將學習的手法。

2、建立變化和弦（Building Altered Chords）

一個屬和弦（Dominant Chord）的特質被建立在根音、大三度、小七度，如果這幾個音被改變的話，整個和弦的特質將會被破壞，所以一個屬和弦可以被加以變化的音程為：五度音、九度音、十一度、十三度，這些就是以往被稱為延伸音或是所謂的「Color Tones」，因為它們在屬和弦上增加色彩但不改變屬和弦的基本特質。

1 練習 Practice | 建立變化和弦於五線譜上

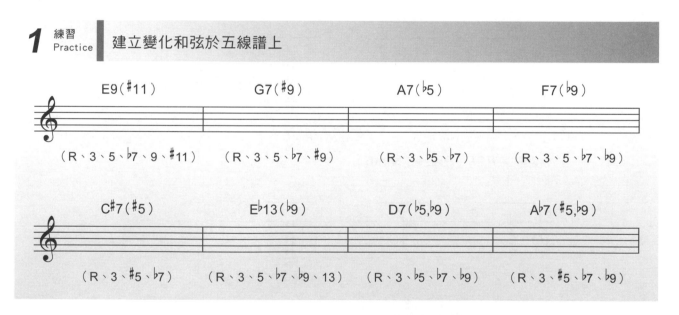

2 練習 Practice | 定義下列的變化和弦

3、聲響引導（Voice Leading）

　　當數個和弦結合成和聲的進行，和弦間的音符與音符的連結方式稱為聲響引導（Voice Leading）。在變化和弦的情況下，變化和弦的變化音程，特別是被選擇用來製造半音的聲響引導（Chromatic Voice Leading），也就是屬七和弦的變化音程以半音順升或順降的方式連接到欲解決和弦的和弦內音。

3 練習 Practice　　**寫出下列各範例的和弦記號**

五度音的升高（Raised Fifth）：

五度音的降低（Lowered Fifth）：

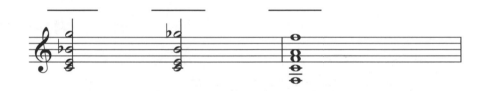

九度音的升高（Raised Ninth）：

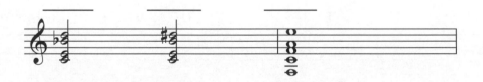

九度音的降低（Lowered Ninth）：

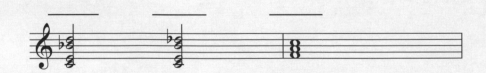

十一度音的升高（Raised Eleventh）：

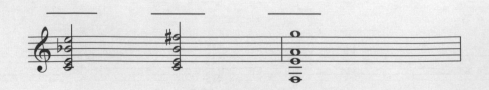

十三度音的降低（Lowered Thirteenth）：

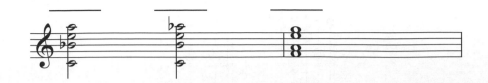

範例：複合變化和弦的聲響引導

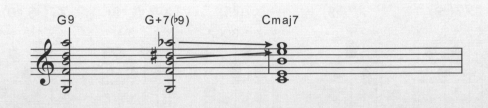

屬七變化和弦的指型

　　屬七和弦的最主要結構為：根音、大三度音、小七度音。我們在指板上先把這三個音符找出來，即構成一個屬七和弦「Shell」指型，我們再進一步瞭解在這個「Shell」旁邊的完全五度音與大九度音的位置，就可以輕易地按出任何屬七變化和弦。

根音在第6弦上：

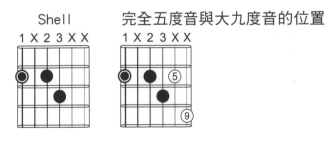

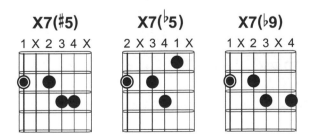

根音在第5弦上：

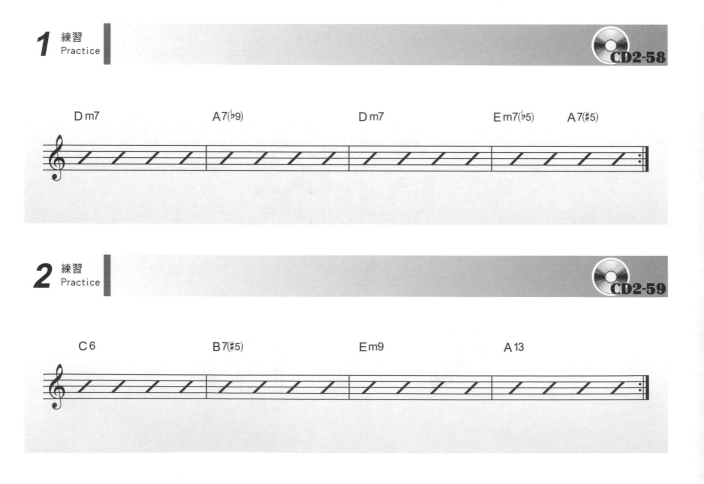

Shell　　　完全五度音與大九度音的位置

X 2 1 3 X X　　X 2 1 3 X X

X7(♭9)　X7(♯9)　X7(♯5)　X7(♭5,♭9)　X7(♯5,♭9)

X 2 1 3 1 X　X 2 1 3 4 X　X 2 1 3 X 4　X 2 1 3 1 1　X 2 1 3 1 4

使用任意Rhythm Pattern彈奏下列具有屬七變化和弦的和弦進行

1 練習 Practice

CD2-58

Dm7　　　A7(♭9)　　　Dm7　　　Em7(♭5)　A7(♯5)

2 練習 Practice

CD2-59

C6　　　B7(♯5)　　　Em9　　　A13

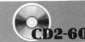

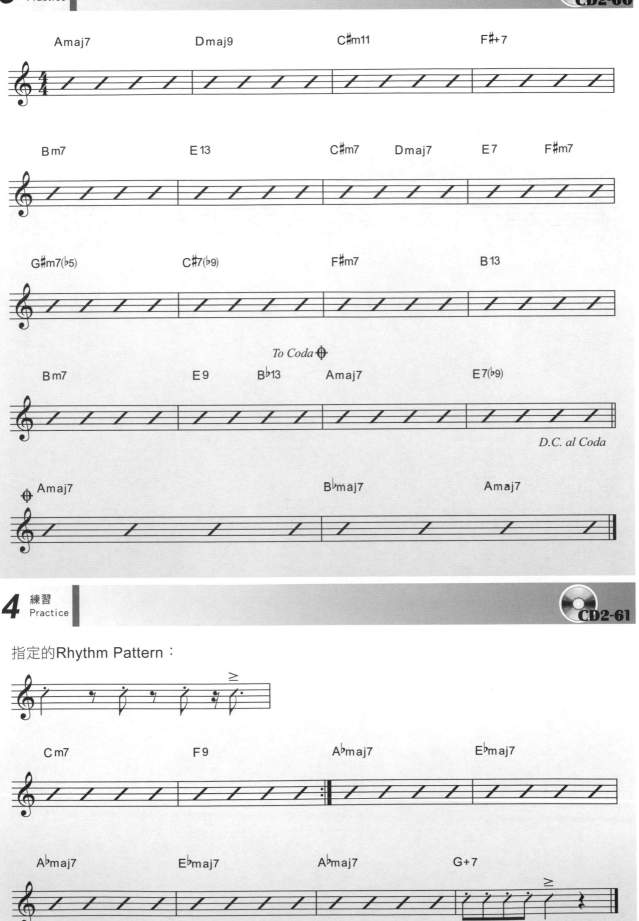

指定的Rhythm Pattern：

Dmaj9 C#7(#9) F#m11 G/A

習題解答

 P6頁的解答

【練習1】

B♭ Lydian

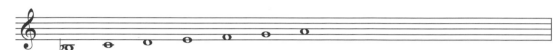

C#Mixo Lydian

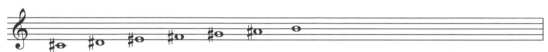

F Dorian

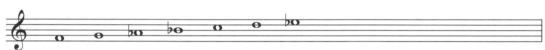

G Phrygian

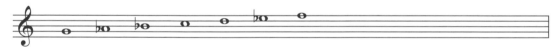

 P7頁的解答

【練習2】

1、Major7聲響模式
　Ionian：大調音階

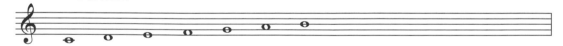

　Lydian：大調音階的第四音升半音

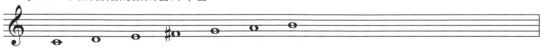

2、Minor7聲響模式
　Aeolian：自然小調音階

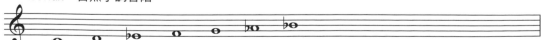

習題解答

 P8頁的解答

Dorian：自然小調音階的第六音升半音

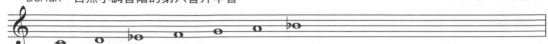

Phrygian：自然小調音階的第二音降半音

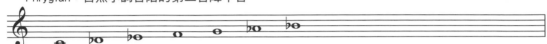

3、Dominant7聲響模式
　　Mixolydian：大調音階的第七音降半音

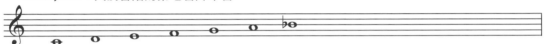

4、Minor7（♭5）聲響模式
　　Locrian：不直接屬於小調或大調，但最接近自然小調音階的第二音與第五音降半音

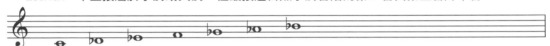

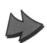 P17頁的解答

【練習 1】

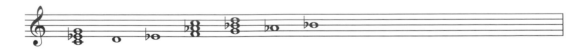

【練習 2】

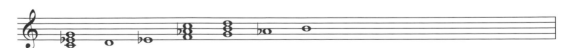

【練習 3】

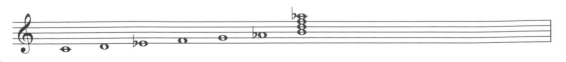

習題解答

 P18頁的解答

【練習 4】

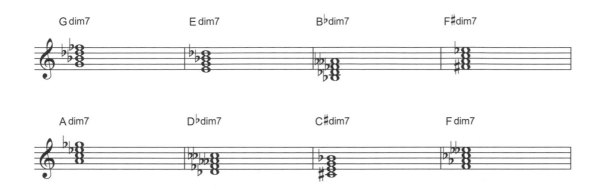

 P19頁的解答

【練習 5】

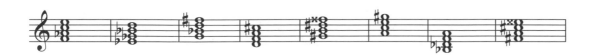

【練習 6】

1. Key： <u>A minor</u>

2. Key： <u>E minor</u>

3. Key： <u>C minor</u>

4. Key： <u>B minor</u>

 # 習題解答

P20頁的解答

【練習 7】

1.

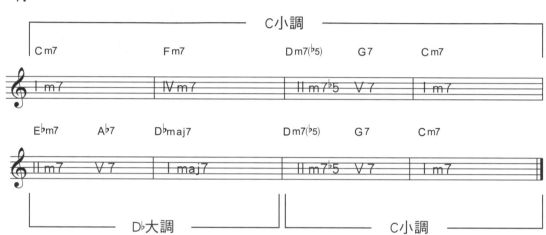

2.

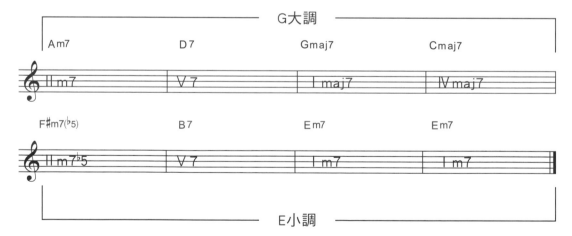

習題解答

 P66頁的解答

【練習1】

D harmonic minor
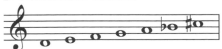

E harmonic minor
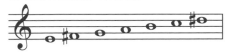

C harmonic minor
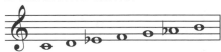

F# harmonic minor
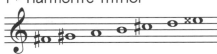

B harmonic minor
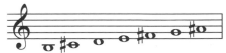

G harmonic minor
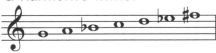

F harmonic minor
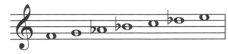

G# harmonic minor
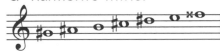

C# harmonic minor
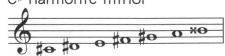

Bb harmonic minor
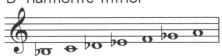

 P68頁的解答

【練習2】

D melodic minor
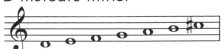

E melodic minor
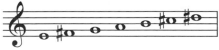

C melodic minor
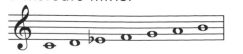

F# melodic minor
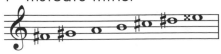

習題解答

 P68頁的解答

【練習 2】

B melodic minor
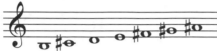

G melodic minor
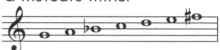

F melodic minor
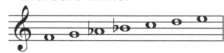

G# melodic minor
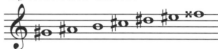

C# melodic minor
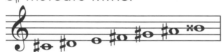

B♭ melodic minor
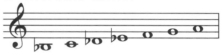

 P70頁的解答

【練習 3】

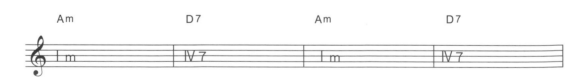

習題解答

 P103頁的解答

【練習 1】

C Major

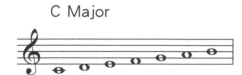

C minor

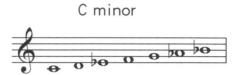

 P104頁的解答

【練習 2】

寫出C大調順階三和弦

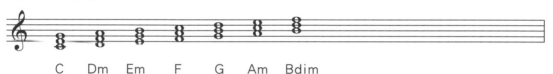

C　Dm　Em　F　G　Am　Bdim

寫出C小調順階三和弦

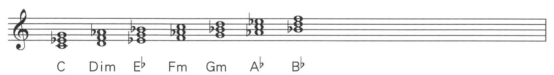

C　Dim　E♭　Fm　Gm　A♭　B♭

 P105頁的解答

【練習 3】

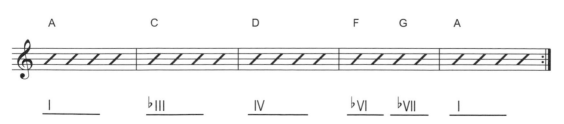

I　　♭III　　IV　　♭VI　♭VII　I

習題解答

 P105頁的解答

【練習 4】

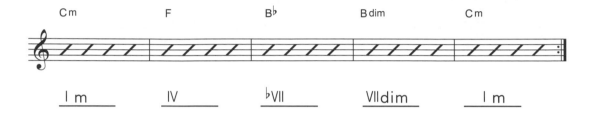

Cm	F	B♭	B dim	Cm
I m	IV	♭VII	VIIdim	I m

【練習 5】

1.

Dm	G	Dm	Dm
I m	IV	I m	I m

2.

G	F	G	G
I	IVm	I	I

習題解答

P113頁的解答

【練習 2】

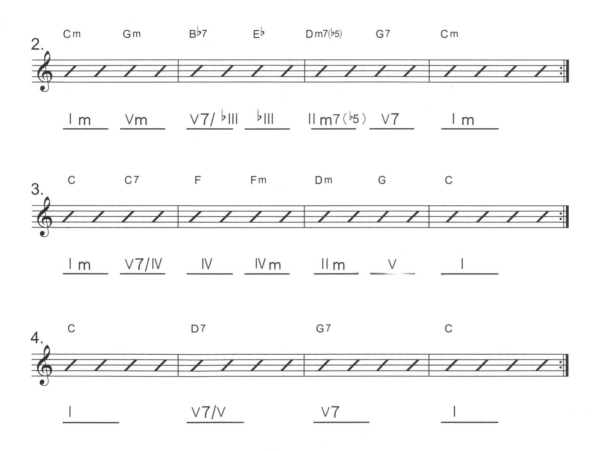

2.
| Cm | Gm | Bb7 | Eb | Dm7(b5) | G7 | Cm |
Im　　Vm　　V7/bIII　bIII　IIm7(b5)　V7　　Im

3.
| C | C7 | F | Fm | Dm | G | C |
Im　　V7/IV　IV　　IVm　　IIm　　V　　I

4.
| C | D7 | G7 | C |
I　　　　V7/V　　　V7　　　I

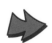
P114頁的解答

【練習 3】

1.
| C | | Ab | A7 | D7　G7 | C |
級數：I　　　　　bVI　　V7/II　　V7/V　V7　I

習題解答

 P114頁的解答

【練習 3】

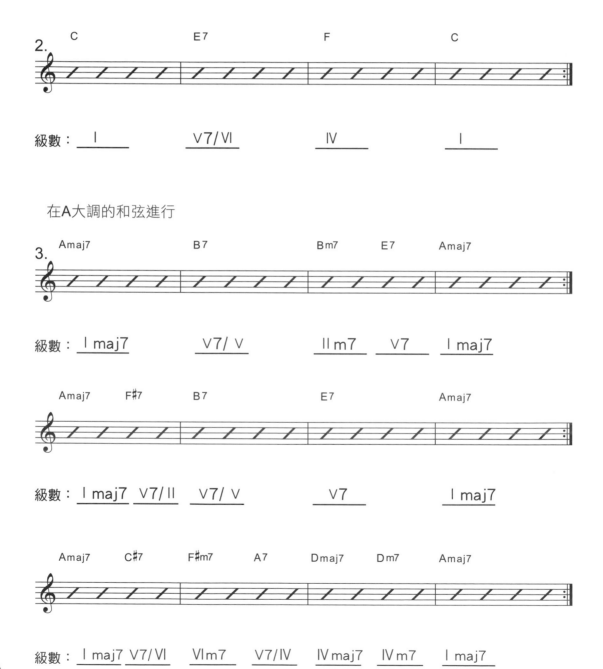

2.

| C | E7 | F | C |

級數： I　　　　　　V7/VI　　　　　IV　　　　　　I

在A大調的和弦進行

3.

| Amaj7 | B7 | Bm7　E7 | Amaj7 |

級數： I maj7　　　V7/ V　　　II m7　 V7　　 I maj7

| Amaj7　F♯7 | B7 | E7 | Amaj7 |

級數： I maj7 V7/II V7/ V　　　V7　　　　I maj7

| Amaj7　C♯7 | F♯m7　A7 | Dmaj7　Dm7 | Amaj7 |

級數： I maj7 V7/VI　VIm7　V7/IV　IV maj7　IV m7　 I maj7

習題解答

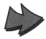 P115頁的解答

【練習 1】

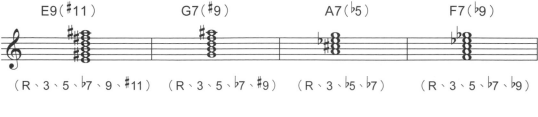

E9(#11)	G7(#9)	A7(♭5)	F7(♭9)
(R、3、5、♭7、9、#11)	(R、3、5、♭7、#9)	(R、3、♭5、♭7)	(R、3、5、♭7、♭9)

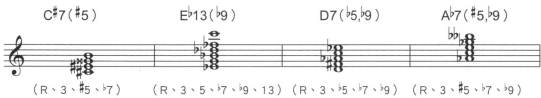

C#7(#5)	E♭13(♭9)	D7(♭5,♭9)	A♭7(#5,♭9)
(R、3、#5、♭7)	(R、3、5、♭7、♭9、13)	(R、3、♭5、♭7、♭9)	(R、3、#5、♭7、♭9)

【練習 2】

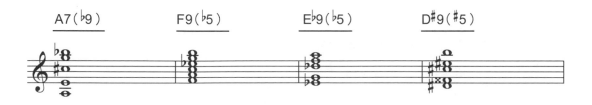

A7(♭9)　　　F9(♭5)　　　E♭9(♭5)　　　D#9(#5)

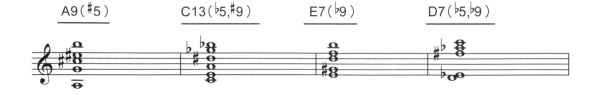

A9(#5)　　　C13(♭5,#9)　　　E7(♭9)　　　D7(♭5,♭9)

習題解答

 P116頁的解答

【練習3】

五度音的升高（Raised Fifth）：

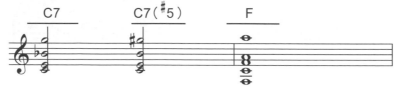

五度音的降低（Lowered Fifth）：

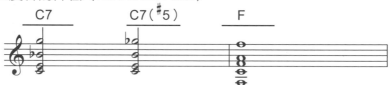

九度音的升高（Raised Ninth）：

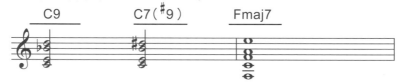

九度音的降低（Lowered Ninth）：

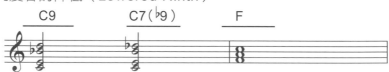

十一度音的升高（Raised Eleventh）：

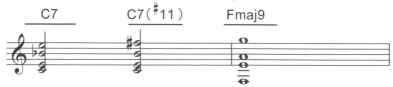

十三度音的降低（Lowered Thirteenth）：

最新圖書目錄

麥書文化

COMPLETE
CATALOGUE

■ 學習音樂最佳途徑
■ 音樂人必備叢書
■ 專業樂譜

民謠彈唱系列

		
吉他新視界 The New Visual Of The Guitar	陳增華 編著 16開 / 360元 DVD	本書是包羅萬象的吉他工具書，從吉他的基本彈奏技巧、基礎樂理、音階、和弦、彈唱分析、吉他編曲、樂團架構、吉他錄音，音響剖析以及MIDI音樂常識…等，都有深入的介紹，可以說是市面上最全面性的吉他影音工具書。
吉他玩家 Guitar Player	周重凱 編著 菊8開 / 440頁 / 400元	2010年全新改版。周重凱老師繼“樂知音”一書後又一精心力作。全書由淺入深，吉他玩家不可錯過。精選近年來吉他伴奏之經典歌曲。
吉他贏家 Guitar Winner	周重凱 編著 16開 / 400頁 / 400元	融合中西樂器不同的特色及元素，以突破傳統的彈奏方式編曲，加上完整而精緻的六線套譜及範例練習，淺顯易懂，編曲好彈又好聽，是吉他初學者和彈唱者的最愛。
名曲100(上)(下) The Greatest Hits No.1.2	潘尚文 編著 菊8開 / 216頁 / 每本320元 CD	收錄自60年代至今吉他必練的經典西洋歌曲。全書以吉他六線譜編著，並附有中文翻譯、光碟示範，每首歌曲均有詳細的技巧分析。

六弦百貨店精選紀念版	潘尚文 編著	分別收錄1998~2010各年度國語暢銷排行榜歌曲，內容涵蓋六弦百貨店歌曲精選。全新編曲，精彩彈奏分析。全書以吉他六線譜編寫，並附有Fingerstyle吉他演奏曲影像教學，目前最新版本為六弦百貨店2010精選紀念版，讓你一次彈個夠。
1998、1999、2000 精選紀念版	菊8開 / 每本220元	
2001、2002、2003、2004 精選紀念版	菊8開 / 每本280元 CD / VCD	
2005—2009、2010 DVD 精選紀念版	菊8開 / 每本300元 VCD+mp3	
Guitar Shop1998-2010		

超級星光樂譜集（1）（2）（3） Super Star No.1.2.3	潘尚文 編著 菊8開 / 488頁 / 每本380元	每冊收錄61首「超級星光大道」對戰歌曲總整理。每首歌曲均標註有完整歌詞、原曲速度與和弦名稱。善用音樂反覆編寫，每首歌翻頁降至最少。
七番町之琴愛日記 吉他樂譜全集	麥書編輯部 編著 菊8開 / 80頁 / 每本280元	電影“海角七號”吉他樂譜全集。吉他六線套譜、簡譜、和弦、歌詞，收錄電影膾炙人口歌曲1945、情書、Don't Wanna、愛你愛到死、轉吧!七彩霓虹燈、給女兒、無樂不作(電影Live版)、國境之南、野玫瑰、風光明媚…等12首歌曲。

電吉他系列

書名	編著/規格	說明
主奏吉他大師 Masters Of Rock Guitar	Peter Fischer 編著 菊8開 / 168頁 / 360元 CD	書中講解大師必備的吉他演奏技巧，描述不同時期各個頂級大師演奏的風格與特點，列舉了大師們的大量精彩作品，進行剖析。
節奏吉他大師 Masters Of Rhythm Guitar	Joachim Vogel 編著 菊8開 / 160頁 / 360元 CD	來自各頂尖級大師的200多個不同風格的演奏套路，搖滾、靈歌與瑞格，新浪潮，鄉村，爵士等精彩樂句。介紹大師的成長道路，配有樂譜。
藍調吉他演奏法 Blues Guitar Rules	Peter Fischer 編著 菊8開 / 176頁 / 360元 CD	書中詳細講解了如何勾畫布魯斯節奏框架，布魯斯演奏樂句，以及布魯斯Feeling的培養，並以布魯斯大師代表級人物們的精彩樂句作為示範。
搖滾吉他祕訣 Rock Guitar Secrets	Peter Fischer 編著 菊8開 / 192頁 / 360元 CD	書中講解非常實用的蜘蛛爬行手指熱身練習，各種調式音階、神奇音階、雙手點指、泛音點指、搖把俯衝轟炸以及即興演奏的創作等技巧，傳播正統音樂理念。
Speed up 電吉他Solo技巧進階	馬歇柯爾 編著 樂譜書+DVD大碟 / 800元	本張DVD是馬歇柯爾首次在亞洲拍攝的個人吉他教學、演奏，包含精采現場Live演奏與15個Marcel經典歌曲樂句解析(Licks)。以幽默風趣的教學方式分享獨門絕技以及音樂理念，包括個人拿手的切分音、速彈、掃弦、點弦…等技巧。
Come To My Way Neil Zaza	Neil Zaza 編著 教學DVD / 800元	美國知名吉他講師，Cort電吉他代言人。親自介紹獨家技法，包含掃弦、點弦、調式系統、器材解說…等，更有完整的歌曲彈奏分析及Solo概念教學。並收錄精彩演出九首，全中文字幕解說。
瘋狂電吉他 Carzy Eletric Guitar	潘學觀 編著 菊8開 / 240頁 / 499元 CD	國內首創電吉他CD教材。速彈、藍調、點弦等多種技巧解析。精選17首經典搖滾樂曲演奏示範。
搖滾吉他實用教材 The Rock Guitar User's Guide	曾國明 編著 菊8開 / 232頁 / 定價500元 CD	最紮實的基礎音階練習。教你在最短的時間內學會速彈祕方。近百首的練習譜例。配合CD的教學，保證進步神速。
搖滾吉他大師 The Rock Guitaristr	浦山秀彥 編著 菊16開 / 160頁 / 定價250元	國內第一本日本引進之電吉他系列教材，近百種電吉他演奏技巧解析圖示，及知名吉他大師的詳盡譜例解析。
天才吉他手 Talent Guitarist	江建民 編著 教學VCD / 定價800元	本專輯為全數位化高品質音樂光碟，多軌同步放映練習。原曲原譜，錄音室吉他大師江建民老師親自示範講解。離開我、明天我要嫁給你…等流行歌曲編曲實例完整技巧解說。六線套譜對照練習，五首MP3伴奏練習用卡拉OK。
全方位節奏吉他 Speed Kills	嚴志文 編著 菊8開 / 352頁 / 600元 2CD	超過100種節奏練習，10首動聽練習曲，包括民謠、搖滾、拉丁、藍調、流行、爵士等樂風，內附雙CD教學光碟。針對吉他在節奏上所能做到的各種表現方式，由淺而深系統化分類，讓你可以靈活運用即興式彈奏。
征服琴海1、2 Complete Guitar Playing No.1、No.2	林正如 編著 菊8開 / 352頁 / 定價700元 3CD	國內唯一一本參考美國MI教學系統的吉他用書。第一輯為實務運用與觀念解析並重，最基本的學習奠定穩固基礎的教材書，適合興趣初學者。第二輯包含總體概念和共二十三章的指板訓練與即興技巧，適合嚴肅初學者。
前衛吉他 Advance Philharmonic	劉旭明 編著 菊8開 / 256頁 / 定價600元 2CD	美式教學系統之吉他專用書籍。從基礎電吉他技巧到各種音樂觀念、型態的應用。音階、和弦節奏、調式訓練。Pop、Rock、Metal、Funk、Blues、Jazz完整分析，進階彈奏。
調琴聖手 Guitar Sound Effects	陳慶民、華育棠 編著 菊8開 / 360元 CD	最完整的吉他效果器調校大全，各類型吉他、擴大機徹底分析，各類型效果器完整剖析，單踏板效果器串接實戰運用，60首各類型音色示範、演奏。

www.musicmusic.com.tw

電吉他 系列
Electric Guitar

征服琴海 1
Complete Guiter Playing No.1
3CD 定價 700 元

國內唯一參考美國MI教學系統的吉他用書。適合初學者。內容包括總體概念（學習法則、征服指板、練習要訣）及各30章的旋律概念與和聲概念。

征服琴海 2
Complete Guiter Playing No.2
3CD 定價 700 元

本書針對進階學生所設計。並考美國MI教學系統的吉他用書。內容包括調性與順階和弦之運用、調式運用與預備爵士課程、爵士和聲與即興的運用。

瘋狂電吉他
Crazy E.G Player
CD 定價 499 元

國內首創電吉他教材。速彈、藍調、點弦等多種技巧解析。精選17首經典搖滾樂曲。內附示範曲之背景音樂練習。

搖滾吉他實用教材
The Rock Guitar User's Guider
CD 定價 500 元

最紮實的基礎音階練習。教你在最短的時間內學會速彈祕方，近百首的練習譜例。配合CD的教學，保證進步神速。

全方位節奏吉他
The Complete Rhythm Guitar
2CD 定價 600 元

本書針對吉他在節奏上所能做到的各種表現方式，由淺而深及系統化的分類，讓節奏的學習可以靈活的即興式彈奏。內附雙CD教學光碟。

前衛吉他
Advance Philharmonic
2CD 定價 600 元

美式教學系統之吉他專用書籍。從基礎電擊她技巧到各種音樂觀念、型態的應用。音階、和弦節奏、調式訓練。

搖滾吉他大師
The Rock Guitarist
定價 250 元

國內第一本日本引進之電擊她系列教材，近百種電擊她演奏技巧解析圖示，及知名吉他大師的詳盡譜例解析。

調琴聖手
Guitar Sound Effects
CD 定價 360 元

最完整的吉他效果器調校大全、各類型吉他、擴大機徹底分析、各類型效果器完整剖析、單踏板效果器串接實戰運用。

主奏吉他大師
Masters Of Rock Guitar
CD 定價 360 元

書中講解吉他大師必備的吉他演奏技巧，描述不同時期各個頂級大師演奏的風格與特點，列舉了大師們的大量精彩作品，進行剖析。

搖滾吉他祕訣
Rock Guitar Secrets
CD 定價 360 元

書中講解非常實用的蜘蛛爬行手指熱身練習，各種調式音階，神奇音階，雙手點指，泛音點指，搖把俯衝轟炸，即興演奏的創作等技巧，傳播正統音樂理念。

節奏吉他大師
Masters Of Rhythm Guitar
CD 定價 360 元

來自各頂尖級大師的200多個不同風格的演奏套路。搖滾、靈歌與瑞格、新浪潮、鄉村，爵士等精彩樂句，讓愛好們提高水平，拉近與大師之間的距離，介紹大師的成長道路，配有樂譜。

藍調吉他演奏法
Blues Guitar Rules
CD 定價 360 元

書中詳細講解了如何勾建布魯斯節奏框架，布魯斯演奏樂句，以及布魯斯Feeling的培養，並以布魯斯大師代表級人物們的精彩樂句作為示範。介紹搖滾布魯斯以及爵士布魯斯經典必會樂句。

郵政劃撥 / 17694713　　戶名 / 麥書國際文化事業有限公司　如有任何問題請電洽：（02）23636166 吳小姐

數位音樂製作系列

室內隔音建築與聲學

Jeff Cooper, M. Arch., S. M., S. B.,
B. S. A. D. 編著
授權翻譯 陳榮貴
特12開/236頁/定價800元

Building A Recording Studio 國際
中文版。Jeff Cooper提供我們一本
了不起的建築聲學及錄音室設計實
務指南。內容涵蓋：建築聲學應用
範例、音場環境建築施工、工作室
吸音、隔音、降噪實務、錄音室規
劃設計...等。

錄音室的設計與裝修

劉連 編著
全彩菊8開/100頁/定價680元

本書採全彩印刷，圖文並茂的對錄
音室的規劃與裝修進行闡述。從錄
音室的房間結構規劃、龍骨搭建、
隔音吸音、低頻駐波等各方面進行
詳述。並對錄音室用到的隔音吸音
材料進行詳細介紹。

Nuendo實戰與技巧

張迪文 編著
特12開/96頁/定價800元

Nuendo是一套現代數位音樂專業
電腦軟體，它包含了音樂前、後期
製作如錄音、混音過程中必須使用
道的一些數位技術。完全依照使用
習性和學習慣性，並整合軟體操作
與功能在各個單元區塊裡，成為一
本現代音樂人不可或缺的音樂技術
手冊。

專業音響 X 檔案

陳榮貴 編著
特12開/380頁/定價500元

各類專業影音技術詞彙、術語中文
解釋，專業音響、影視廣播，成音
工作者必備工具書，A To Z按字母
順序查詢，圖文並茂簡單而快速，
音樂人人手必備工具書。

專業音響實務秘笈

陳榮貴 編著
特12開/288頁/定價500元

華人第一本中文專業音響的學習
書籍。作者以實際使用與銷售專
業音響器材的經驗，融匯專業音
響知識，以最淺顯易懂的文字和
圖片來解釋專業音響知識。內容
包括混音機、麥克風、喇叭、效
果器、等化器、系統設計....等等
的專業知識及相關理論。

Finale 實戰技法

劉釗 編著
正12開/694頁/定價650元

本書將針對各式音樂樂譜的製作
；樂隊樂譜、合唱團樂譜、教堂
樂譜、通俗流行樂譜，管弦樂團
樂譜，甚至於建立自己的習慣的
樂譜型式都有著詳盡的說明與應
用。對於專業使用者經常會接觸
的問題，轉檔、譜面輸出本書亦
有深入的探討。

精通電腦音樂製作

劉緯武 編著
正12開/532頁/定價520元

簡單PC電腦配備，電腦音樂自己
動手做，市面上最完整的電腦音
樂製作必讀知識，編曲、錄音、
混音、音樂後製、CD燒錄，一氣
呵成。Jammer→Cubasis → Clean
一步成為電腦音樂製作高手。

數位音樂製作人

陳榮貴、嚴志昌 編著
全彩菊8開/208頁/定價500元

個人音樂工作室之基本配置、數
位錄音器材之技術與系統整合、
數位音樂製作之趨勢與成功典範
、內附多軌錄音素材、專業錄音
、編曲軟體體驗試。

郵政劃撥 / 17694713　　　戶名 / 麥書國際文化事業有限公司　　　詳情請洽吳小姐（02）23636166

GuitarShop 2011

六弦百貨店精選紀念版

你絕對不能錯過的
年度音樂獻禮

- 收錄2011年度國語暢銷排行榜歌曲
- 全書以吉他六線譜編奏
- 專業吉他TAB六線套譜
- 各級和弦圖表、各調音階圖表
- 全新編曲、自彈自唱的最佳叢書
- 盧家宏老師木吉他演奏教學DVD

定價300元
《附DVD》

六弦百貨店 GuitarShop

2011精選紀念版

- 專業吉他TAB六線套譜
- 十二首木吉他演奏示範曲
- 各級和弦圖表、各調音階圖表
- 全新編曲、自彈自唱的最佳叢書

現代吉他 Modern Guitar
系統教程 Method LEVEL 3

編著　劉旭明

製作統籌　吳怡慧

封面設計　陳智祥

美術編輯　陳姿穎、陳智祥

電腦製譜　劉旭明

譜面輸出　郭佩儒

校對　吳怡慧、郭佩儒、陳珈云

出版發行　麥書國際文化事業有限公司

Vision Quest Publishing Inc., Ltd.

地址　10647台北市羅斯福路三段325號4F-2

4F.-2, No.325, Sec. 3, Roosevelt Rd.,

Da'an Dist., Taipei City 106, Taiwan (R.O.C.)

電話　886-2-23636166 · 886-2-23659859

傳真　886-2-23627353

郵政劃撥　17694713

戶名　麥書國際文化事業有限公司

登記證　行政院新聞局局版台業第6074號

廣告回函　台灣北區郵政管理局登記證第03866號

ISBN 978-986-6787-89-8

http : // www.musicmusic.com.tw

E-mail : vision.quest@msa.hinet.net

中華民國101年1月初版

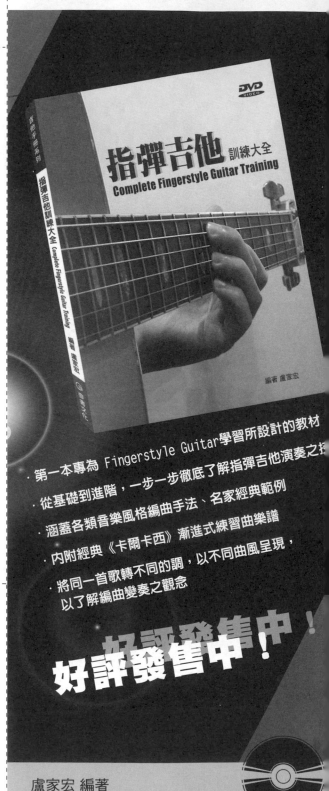

好想聽...

指彈吉他 訓練大全
Complete Fingerstyle Guitar Training

· 第一本專為 Fingerstyle Guitar學習所設計的教材

· 從基礎到進階，一步一步徹底了解指彈吉他演奏之技...

· 涵蓋各類音樂風格編曲手法、名家經典範例

· 內附經典《卡爾卡西》漸進式練習曲樂譜

· 將同一首歌轉不同的調，以不同曲風呈現，以了解編曲變奏之觀念

好評發售中！

盧家宏 編著
菊八開 / 每本460元
內附 DVD

盧大師精心力...

本公司可使用以下方式購書

1. 郵政劃撥

2. ATM轉帳服務

3. 郵局代收貨價

4. 信用卡付款

洽詢電話：（02）23636166

現代吉他系統教程 Modern Guitar Method LEVEL 3 讀者回函

感謝您購買本書！為加強對讀者提供更好的服務，請詳填以下資料，寄回本公司，您的資料將立刻列入本公司優惠名單中，並可得到日後本公司出版品之各項資料及意想不到的優惠哦！

姓名 _____ **生日** ___ / ___ / ___ **性別** ○ 男 ○ 女

電話 _____ **E-mail** _____ @ _____

地址 _____ **機關學校** _____

● **請問您曾經學過的樂器有哪些？**
□ 鋼琴　　□ 吉他　　□ 弦樂　　□ 管樂　　□ 國樂　　□ 其他_____

● **請問您是從何處得知本書？**
□ 書店　　□ 網路　　□ 社團　　□ 樂器行　　□ 朋友推薦　　□ 其他_____

● **請問您是從何處購得本書？**
□ 書店　　□ 網路　　□ 社團　　□ 樂器行　　□ 郵政劃撥　　□ 其他_____

● **請問您認為本書的難易度如何？**
□ 難度太高　　□ 難易適中　　□ 太過簡單

● **請問您認為本書整體看來如何？**
□ 棒極了　　□ 還不錯　　□ 遜斃了

● **請問您認為本書的售價如何？**
□ 便宜　　□ 合理　　□ 太貴

● **請問您最喜歡本書的哪些部份？**
□ 教學解析　　□ 編曲採譜　　□ CD 教學示範　　□ 封面設計　　□ 其他_____

● **請問您認為本書還需要加強哪些部份？（可複選）**
□ 美術設計　　□ 教學內容　　□ CD 錄音品質　　□ 銷售通路　　□ 其他_____

● **請問您希望未來公司為您提供哪方面的出版品，或者有什麼建議？**

非常感謝您填寫本表格，我們將極慎重的考慮您的意見，並立即將您的資料建檔。謝謝！

www.musicmusic.com.tw

麥書國際文化事業有限公司
10647 台北市羅斯福路三段325號4F-2
4F.-2, No.325, Sec. 3, Roosevelt Rd.,
Da'an Dist., Taipei City 106, Taiwan (R.O.C.)

為加速郵件處理 ・ 請勿使用訂書針